瑰麗の

異想世界

將從你的筆下
蔚然成形

奇幻世界場景&
人物設計講座

藤ちょこ 著

楓書坊

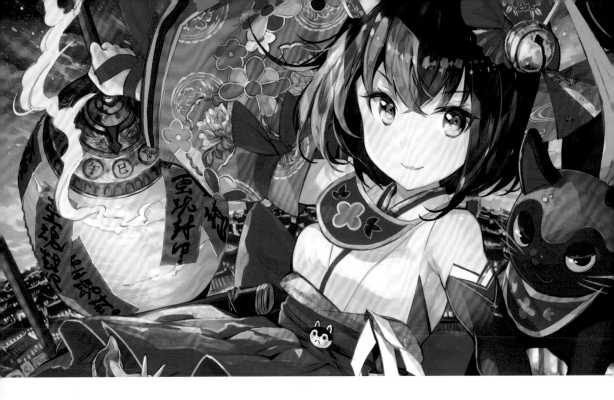

前　言

感謝您拿起了這本書。

本書將透過4幅新繪的作品，來解說我描繪插圖的方式。除了技術層面的說明外，也會深入討論如何設定人物外型，並創造出獨特的世界；如果各位想畫出散發幻想風格世界觀的作品，還請您翻開來看看，或許能從中獲得靈感。

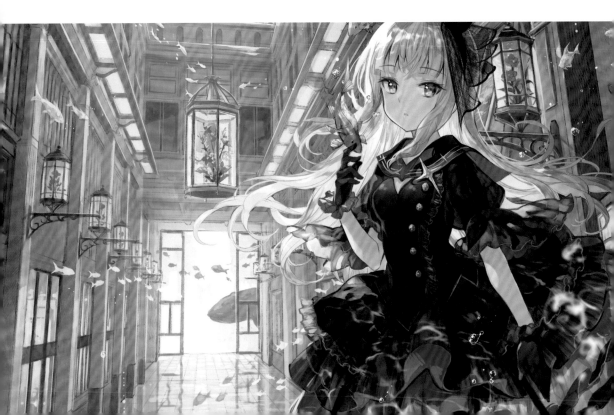

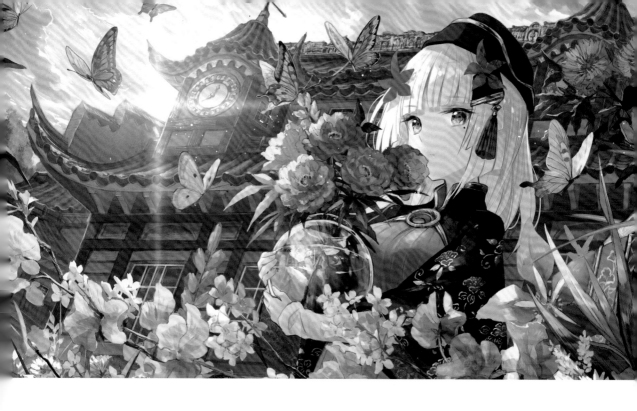

繪畫的方法並沒有所謂的正解，本書的內容只是如今我所摸索出來的最佳解。如果這些技巧能成為您的作畫參考，那便是我的榮幸了。

藤ちょこ

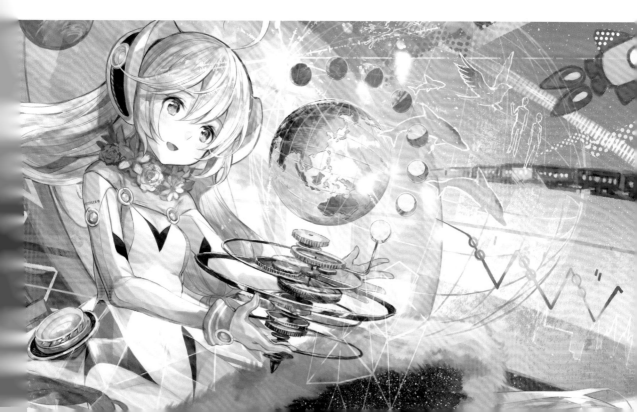

CONTENTS

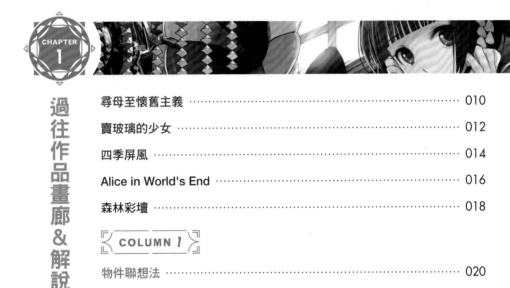

CHAPTER 1

過往作品畫廊 & 解說

COLUMN 1

CHAPTER 2

東洋風格奇幻世界的畫法

COLUMN 2

圖片下載

本次用於解說的新繪4幅插圖，完整全圖（P.22、P.54、P.86-87、P.114-115）可前往下列網址下載。
利用時，請務必遵守網站上所列的注意事項。

➡ https://.genkosha.pictures/illustration/fuzichoco_dl

本書的閱讀方法

本書共有5個章節。

第1章中，精選5幅藤ちょこ老師過去的作品，

由藤ちょこ老師針對每一幅插圖的世界觀，親自介紹與解說。

設定資料解說

1 設定資料（插圖、照片）

揭露藤ちょこ老師在構想插圖時，為了建構作品的世界觀所參考的資料或筆記。

2 Caption

關於插圖或圖片的細節補足。

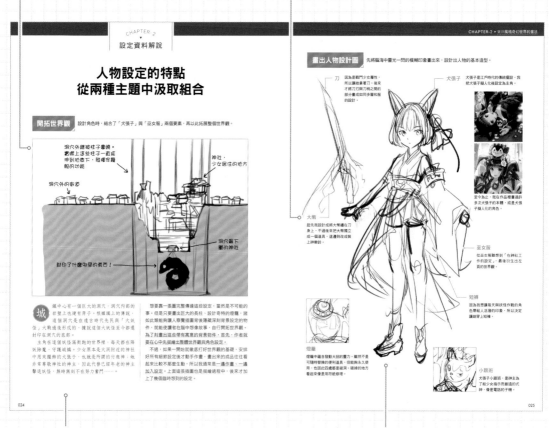

3 資料解說

關於設定資料的解說，詳細說明藤ちょこ老師如何想像、建構插圖的世界觀。

4 人物設定

在藤ちょこ老師插圖中登場的主要角色，說明相關的設計資訊。

2～5章中，每一章各用一幅藤ちょこ老師為本書新繪製的插圖，

依循「設定資料解說」➡「繪圖解說」的單元順序，

仔細講解從構思到繪製完成的各項步驟。

以下便來說明

「設定資料解說」與「繪圖解說」的閱讀方式。

繪圖解說

❶ 繪製過程

繪圖的過程。依照先後順序，在各個步驟中解說從構思到完成的製作過程。

❷ POINT

解說繪圖時需要特別留意的重點。

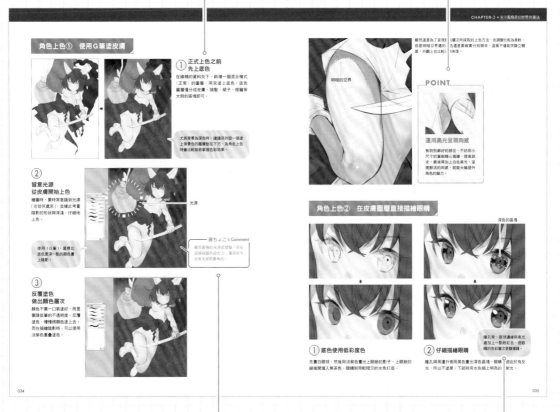

❸ 藤ちょこ's Comment

藤ちょこ老師的簡單提點，包括作品背後的設定或是繪製過程的小插曲。

❹ 補充對話框

繪圖時的補充說明。本文來不及解說的技巧，會在這個對話框中補充推薦給各位。

※繪圖解說中使用的軟體，基本上為「CLIP STUDIO PAINT PRO」，部分則使用「openCanvas 6」。

藤ちょこ

插畫家,千葉縣出身,現居東京。作品跨及輕小說插圖、TCG卡圖、手遊插圖等各種領域,平時也從事原創創作,其鮮豔明亮、富有透明感的用色、深邃的構圖、細緻的背景描寫等特色,營造出獨特的世界觀。代表作有《賢者の弟子を名乗る賢者》系列(MicroMagazine,りゅうせんひろつぐ著)、《八男って、それはないでしょう!》系列(KADOKAWA,Y.A著)等的插圖。2018年推出首本商業畫集《極彩少女世界》(BNN新社)。

≪ 過往作品 ≫

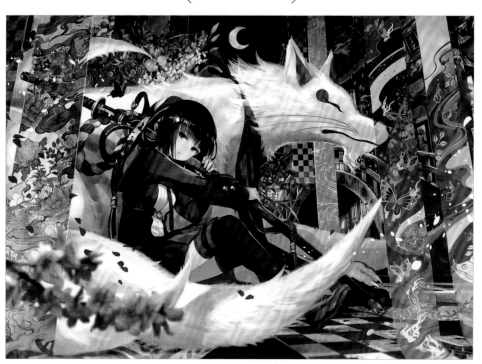

《織布圍欄》

2016年繪製

CHAPTER

1

過往作品
畫廊&解說

本章精選5幅藤ちょこ老師的作品，並針對每一幅圖的世界觀設定、刻畫入微

的主題、尚未為人所知的故事背景加以解說。

尋母至懷舊主義

「如果有不知由來的古董、或是會引起奇怪現象的古老用具，
還請賣到本店來。（因為那說不定是我們家的母親！）」

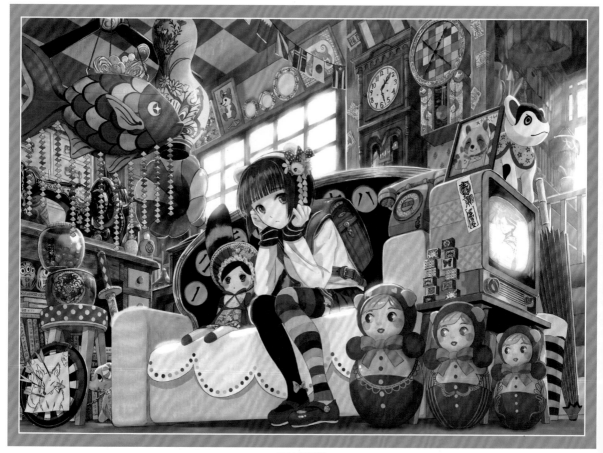

2012 年繪製

藤ちょこ's Comment

雖然我很喜歡古董的設定，但描繪起來卻異常繁複辛
苦。順帶一提，我最愛日常生活中有非人之物幻化為人
這種設定了。

關於世界觀

（左）沙發左扶手上的冥界電話與旁邊的電視，可以連接陰間。（右）窗戶上方擺著有些詭譎的圖畫。

主角是為了尋找被壞狐狸欺騙、變成舊器具的母親，而經營著古董店的狸貓少女。

沙發扶手上的「冥界電話」如名字所示，是能夠與冥界通話的電話；而旁邊的電視映出死者的面容。沙發左邊的藍色狗玩具有怨靈附身，會危害持有者，非常危險。

窗戶上的圖畫是昭和時期流行的可愛風格動物畫，但上面卻寫著「很好吃呢」，腳邊還有骨頭與同款帽子……是幅有點恐怖的圖。

從右上立起的狸貓親子相片與左下的飛鏢盤，可以感受到少女懷念母親之情，以及對狐狸的怨恨。

關於作畫

（左）透過中央窗戶這個強光源，自然能引導讀者的視線集中至角色的臉上。
（右）背景裡不起眼的書本也畫得很仔細，像這類細節都要細心描繪。

為了讓角色能在元素眾多的圖中立刻吸引讀者目光，我把最強的光源（窗戶）設定在角色的頭部（透過明暗差異達到吸睛效果）。在這樣的光源設定下，原本角色與前方的古董應該要更暗、帶有影子，但為了突顯懷舊風格的亮麗配色，所以我沒有畫上影子，視覺上比較平面。

順帶一提，以紅色、暗綠色、暗藍色、黃色為主配色，就能在插圖中表現出懷舊風格的色調。另外，左下的書每一本我都仔細畫上了標題，希望這張圖除了帶給讀者整體印象外，仔細看也能找出豐富的細節。

賣玻璃的少女

在巨大的番傘上吊著玻璃工藝品，少女一邊行走一邊販售。

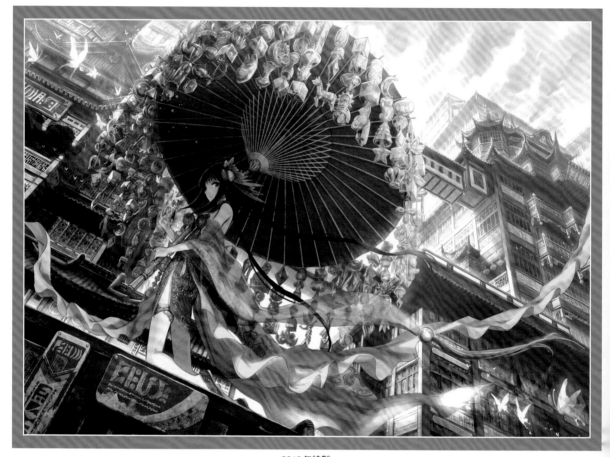

2013年繪製

藤ちょこ's Comment

這幅圖與第4章（➡ P.86）相同，都是在繪製途中把藍天改成黃昏的天空。但本幅作品為了突顯番傘，最後把天空畫得更白了些。

關於世界觀

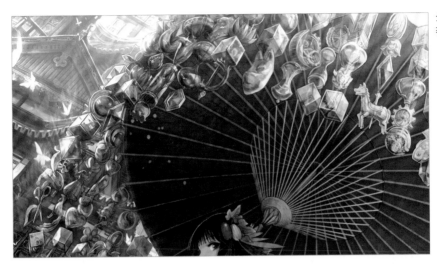

少女的玻璃工藝品,以及掛著這些工藝品的巨大番傘。

　這幅插圖有著這樣的故事。

　——黃昏時分,假若一個人單獨走在窄巷中,有機會遇到一名賣玻璃的少女。

　當人們看著豪奢的番傘與豔麗的少女出了神時,她就會從番傘上拿一個玻璃工藝品下來,遞給對方。雖然價格從孩子的零用錢到能買下豪宅的巨額不等,但拿到工藝品的人都會不由自主認定這是畢生所求的寶物,最後都一定會設法買下。

　據說少女的玻璃工藝品,每一個都有特殊的「用法」,正確使用的人能得到幸福,誤用者則會遭逢不幸……。

關於作畫

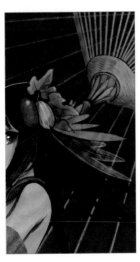

(左)髮飾等飾品務求原創性。(右)少女身上的薄紗隨風飄動,可帶出圖中的視覺流動。

　番傘上的玻璃工藝品並不是複製貼上,而是一個一個仔細地畫出來。為了表現出玻璃的質感與透明感,一部分玻璃混入了番傘的朱紅色,或是加強高光。

　至於背景的建築,我參考了在上海的「豫園」拍攝的照片,設計成不斷往上堆疊的高樓。

　這張圖的構圖要點,就在於帶有強烈「圓」的意象的番傘不放在正中央,而是稍微左移,然後透過少女飄動的服飾,讓整個畫面帶有流動感。

　從少女「賣玻璃」的主題,聯想到日文發音類似的葫蘆科植物「王瓜」,所以我在頭上設計了王瓜的髮飾。

四季屏風

春天萌芽、夏暑思死、秋時應答、寒冬為幸福的停滯。

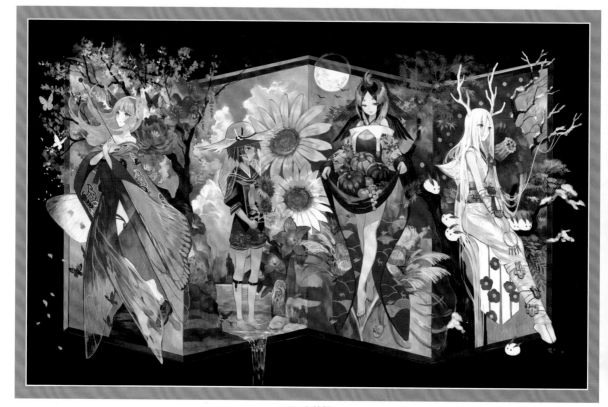

2017 年繪製

藤ちょこ's Comment

這是幅將四季擬人化的作品。由於我畫過不少一般印象的四季擬人化，所以這幅擬人化作品就改成完全依循我個人對四季的印象所繪。

關於世界觀

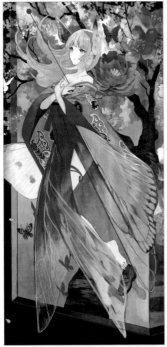
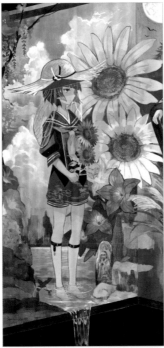

春天是入學、進級或是就職的時節，有些人也會談起戀愛，總有種什麼正在開始的感覺。但也因此，身心逐漸受到外在事物的束縛……所以我畫出被大頭針釘住的蝴蝶少女來表現這個意象。這不是命運的紅線，毋寧說是命運的紅針。

我認為夏天有盂蘭盆節、原爆之日、終戰紀念日等，是與「死」最有密切關係的季節。此時人世與彼岸的界線變得曖昧不清，因此我放入了許多與死有關的物件，例如少女手上拿的道具看來像捧著遺照，草帽上則繫著奠儀用的黑白水引繩。

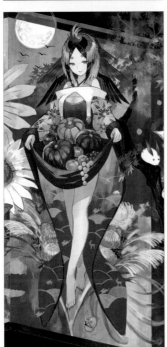
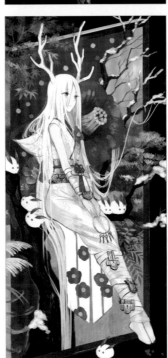

秋天是結實的季節，象徵能夠得到尋覓至今、殷切期盼的解答。然而答案不見得就是我們希望的，因此腳邊滾著一顆未孵化就破掉的蛋，給人一種不安感。角色的體型體現了「豐饒」這個概念，在腹前抱著許多蔬果則是受胎的暗喻。

冬天期間雖然什麼也不會開始，但也什麼都不會結束，是個感覺寂寥卻又平穩安定、令人難以形容的季節。雖然穿著白無垢的少女被鎖頭緊緊束縛住，但她手上已持有鑰匙（可是不打算開鎖）；任其長長的頭髮，也帶有「長期停滯」的印象。

為了使整幅插圖帶有統一感，每個季節都採用了「背景放入當季植物」，以及「角色形象融入與當季相關的生物」這兩個共同原則。

Alice in World's End

「爸爸媽媽都叫我忘了姐姐，這是為什麼呢？
姐姐明明就在那裡呀。」

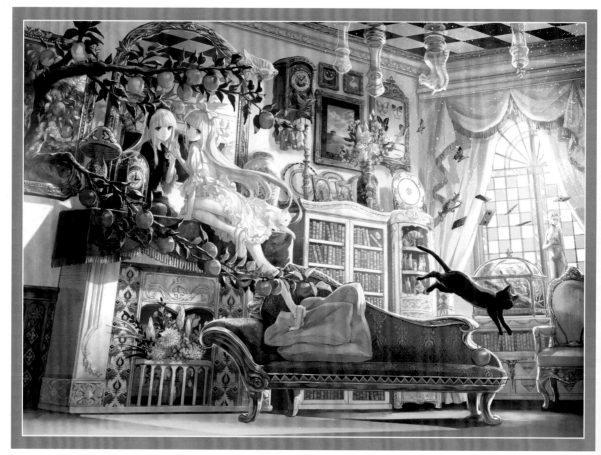

2014 年繪製

藤ちょこ's Comment

以《愛麗絲鏡中奇遇》為主題所繪製的作品，我覺得鏡
子這個入口是通往其他世界時最適合不過的道具。繪製
時始終決定不了構圖，差點難產。

關於世界觀

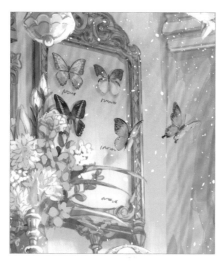

（左）從標本展示架飛出的蝴蝶，醞釀出不可思議的氛圍。（右）畫面中央的相片中，右方擺著雙胞胎照片。細微的小物件也能用來暗示世界觀。

　　這幅插圖的主角是雙胞胎姐妹，描繪已經前往不可思議國度（相當於死後世界）的姐姐，正想引誘妹妹進入黃泉世界的情景。

　　房中牆面上的植物畫長出枝葉與果實、標本蝴蝶飛了起來，描繪這些不可思議的現象，可以表現出現實遭到幻想力量侵蝕的氛圍。右側的黑貓早一步發覺了異狀，立刻逃了開來。

　　書架上擺著姐姐還活著時的雙胞胎合照，但是姐姐的眼睛卻被黑線塗了起來，似乎能感受到過去兩人之間曾發生什麼爭執的不安氣氛。

關於作畫

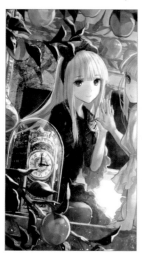 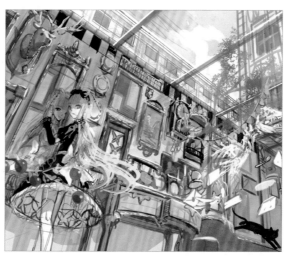

（左）姐姐的瞳色與蘋果，這邊改變了紅色的彩度。
（右）未採用草稿。

　　為了突顯姐姐鮮紅的眼睛（生前或許與妹妹同樣是藍眼），我降低了蘋果的紅色彩度。

　　右邊的草稿考量建築本身缺乏現實感，幻想感太強了，所以最後沒有採用。最終定案的版本改成彷彿實際存在的洋房，並且讓房間中的「異象」更為突出。

　　如果想要繪製物件元素很多的插圖，光是製作草稿可能就要花上半天時間。但萬一發現無論如何都沒辦法構思出完整的構圖時，倒不如乾脆放棄。畢竟我從來沒有一張圖是草稿不行，硬是清稿後就能順利畫好的……

森林彩壇

在莊嚴神聖的森林中，少女向祭壇獻上祈禱。

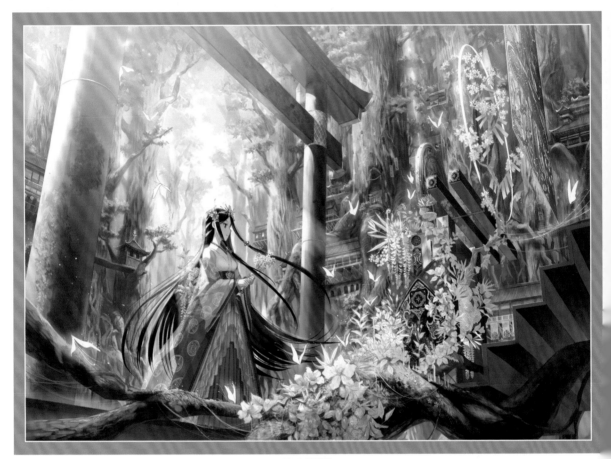

2012 年繪製

藤ちょこ's Comment

綠色的彩度如果太高，會顯得有些輕浮，對於愛用高彩度顏色的我來說是一大罩門。我為此挑戰這幅插圖，希望能克服這個弱點。

關於世界觀

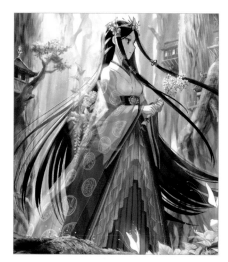 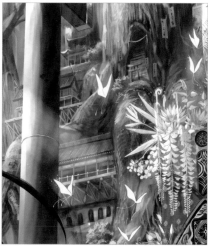

（左）少女的服裝以巫女服為基礎。（右）這邊也以實際的生物為基礎添加變化，創造出幻想的生物。

向祭壇獻上祈禱的少女，是不是遠離人煙、守護這座森林的一族之後呢……？雖然加料頗多，但少女這套衣服其實是以巫女服為基礎設計的。

遠方的樹林間填補了建築物，表現出少女與森林共同生活的情景。

長出青苔的鳥居象徵歷史的悠久；飛舞的生物看來像是蝴蝶，但卻只有兩片翅膀，是想像中的生物。

我繪製這幅作品時，當時很不擅長運用綠色，不過最近我學會了新的技巧——壓低不起眼部分的彩度，往後還想再挑戰綠色系的圖。

關於作畫

 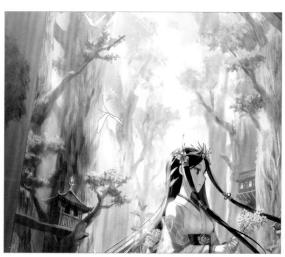

（左）背景的樹木也描上細緻的紋路。（右）少女後方的背景增加亮度，使角色更顯眼。

活用彩虹色調來突顯物件是我很常使用的表現法，像是P.12的《賣玻璃的少女》，以及本次新繪製的第4章插圖《魔女與絢彩庭園》（➡P.86）也都採用了這個方法。

我在處理背景的樹林時，也在樹幹表面加上各式各樣鮮明的筆觸，呈現出彩虹般的繽紛效果。另外，明亮的區域配置在角色後方，便能藉由明暗對比，使角色更為立體，也能更吸引讀者目光。

特別當整個畫面中角色所占比例較小時，如果不多下功夫描繪，角色就容易隱藏在背景之中，必須多加留意。

〔 物件聯想法 〕

透過「不同要素」的聯想與組合，
便能設計出全然不同的幻想物件。

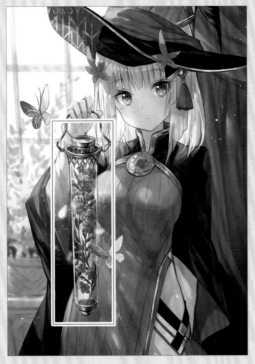

「置換」的聯想

設計物件時，可以採用「組合不同要素」這個方法。譬如左方插圖裡角色手上提的物件，就是由「煤油燈」與「植物標本」組合而成。像這樣把物件的一部分「置換」成形狀似的其他東西，就能以現實中既有的物件為基礎，創造出有趣的設計。

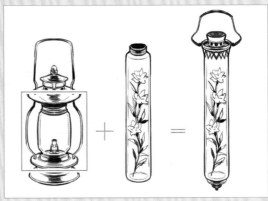

把煤油燈的玻璃燈筒內容物置換為植物標本。

「7：3」的比例

插圖必須讓讀者一眼就能理解所畫的事物。如果獨創性太強烈，看的人一瞬間可能會無法理解，難以融入畫中世界。因此，我採用以常見的物件為基礎，再加上不同要素的做法。「常見事物：原創＝7：3」左右的比例，我想是最恰當的設計原則。

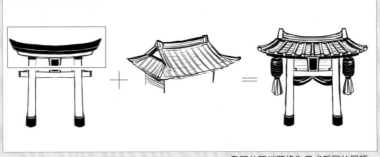

鳥居的頂端置換為日式房屋的屋頂。

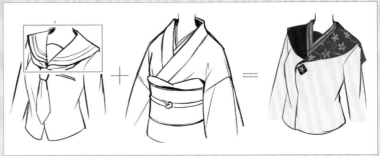

水手服的領子置換為和服衣襟。

CHAPTER
2

東洋風格
奇幻世界的畫法

本章將介紹「東洋風」的世界與組合兩種物件所創造的角色。除了帶有戀物傾

向、令人怦然心動的角色描繪訣竅外，還會解說遠近感的構圖方法等技巧。

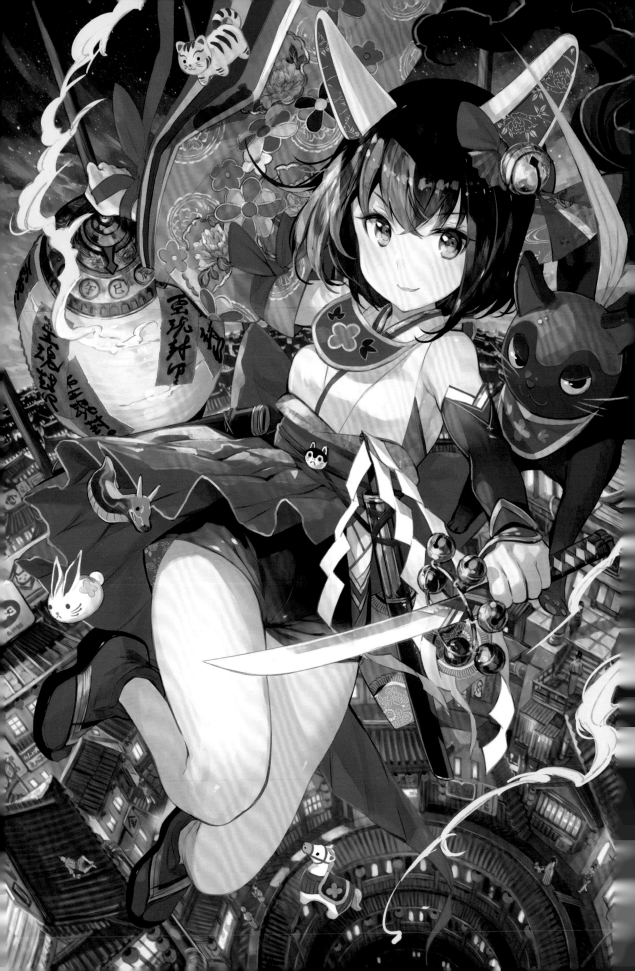

「靈怪舞於闇夜」

這張插畫就像漫畫第一集的封面，渲染
出有如故事即將展開的傳奇感，令人備
感期待。我能把最喜歡的「犬張子」畫
出擬人就很滿足了，不過像這種深具躍
動感的插圖，在我的作品中或許是比較
稀有的吧。

人物設定的特點
從兩種主題中汲取組合

開拓世界觀 設計角色時，結合了「犬張子」與「巫女服」兩個要素，再以此拓展整個世界觀。

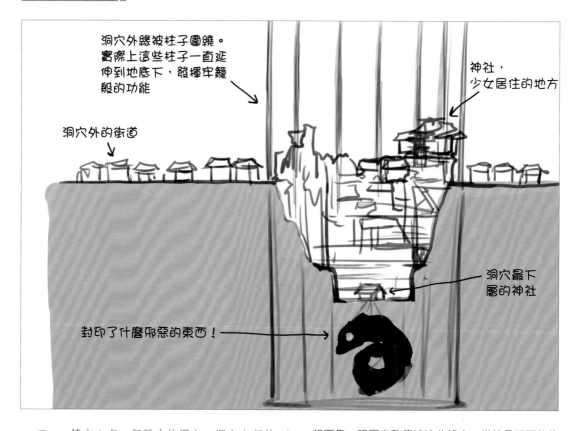

洞穴外緣被柱子圍繞。
實際上這些柱子一直延
伸到地底下，發揮牢籠
般的功能

神社，
少女居住的地方

洞穴外的街道

洞穴最下
層的神社

封印了什麼邪惡的東西！

城 鎮中心有一個巨大的洞穴，洞穴內部的岩壁上也建有房子。根據鎮上的傳說，這個洞穴是在遠古時代先民與「大妖怪」大戰過後形成的，據說這個大妖怪至今都還封印在洞穴的底部。

主角在這個妖怪滿街跑的世界裡，每天都在降妖除魔，守護城鎮。少女原本是大洞附近的神社中用來擺飾的犬張子，也就是所謂的付喪神；她非常尊敬神社的神主，因此代替已經年老的神主擊退妖怪，無時無刻不在努力奮鬥……。

想要靠一張圖完整傳達這些設定，當然是不可能的事。但是只要畫出巨大的長柱、設計奇特的燈籠，諸如此類能夠讓人察覺插圖背後隱藏深刻背景設定的物件，就能使讀者在腦中想像故事，自行開拓世界觀。為了刻畫出這些帶有寓意的背景物件，首先，作者就要在心中先描繪出整體世界觀與角色設定。

不過，如果一開始就徹底打好世界觀的基礎，安排好所有細節設定後才動手作畫，畫出來的成品往往看起來比較不那麼生動，所以我通常是一邊作畫、一邊加入設定。上面這張插圖也是描繪過程中，後來才加上了幾個臨時想到的設定。

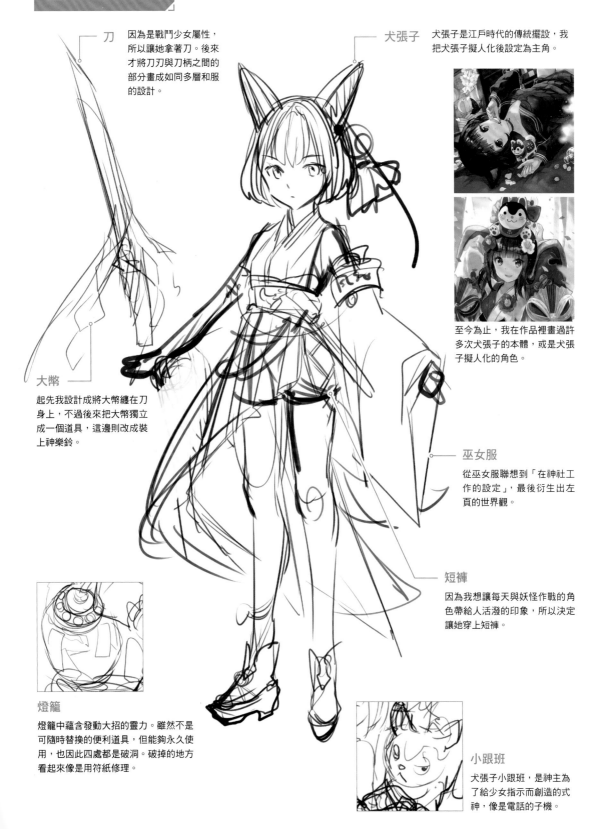

畫出人物設計圖

先將腦海中靈光一閃的模糊印象畫出來,設計出人物的基本造型。

刀
因為是戰鬥少女屬性,所以讓她拿著刀。後來才將刀刃與刀柄之間的部分畫成如同多層和服的設計。

犬張子
犬張子是江戶時代的傳統擺設,我把犬張子擬人化後設定為主角。

至今為止,我在作品裡畫過許多次犬張子的本體,或是犬張子擬人化的角色。

大幣
起先我設計成將大幣纏在刀身上,不過後來把大幣獨立成一個道具,這邊則改成裝上神樂鈴。

巫女服
從巫女服聯想到「在神社工作的設定」,最後衍生出左頁的世界觀。

短褲
因為我想讓每天與妖怪作戰的角色帶給人活潑的印象,所以決定讓她穿上短褲。

燈籠
燈籠中蘊含發動大招的靈力。雖然不是可隨時替換的便利道具,但能夠永久使用,也因此四處都是破洞。破掉的地方看起來像是用符紙修理。

小跟班
犬張子小跟班,是神主為了給少女指示而創造的式神,像是電話的子機。

決定姿勢 這個步驟的重點，總之就是動手畫出各類型的動作，相互比較、研究，直到找出滿意的姿勢。

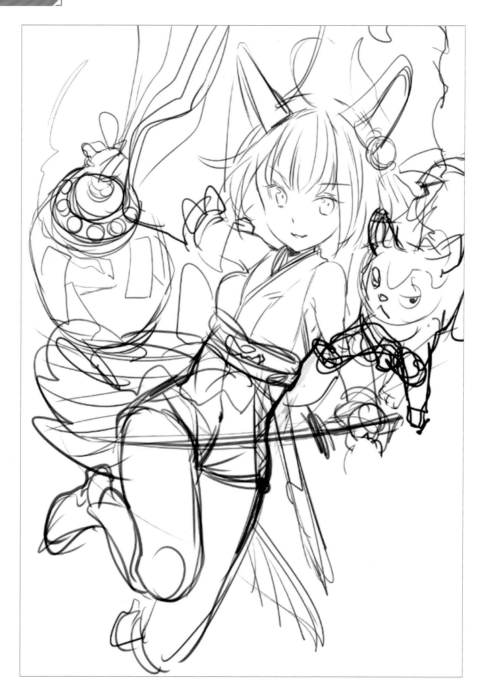

一邊設計
一邊畫出大致的草稿

雖然在設計人物時，便已經就直立站姿設定了外觀與均衡感，但是為了找出在插圖中也能展現特色的理想造型，就得在設計的同時畫出插圖的草稿。譬如這次的角色之所以穿著形狀奇特的裙子，便是想讓裙子垂下的布料能做出視覺動線，引導讀者視線帶往下方的街道。

振袖在初期設計中是纏在左臂，但考量構圖，最後改纏到右臂上。

**一再審視
直到滿意為止**

這回在決定草稿的姿勢時，做了非常多次的修正。雖然已經決定讓角色一手持刀、一手提燈籠，但是腳的動作與燈籠位置的安排始終讓我不滿意，所以我換了許多姿勢。尤其在插圖主角就是角色的前提下，角色的姿勢幾乎就等於構圖，所以一定要嘗試多畫幾個草案，在找到自己滿意的姿勢前不斷審視、比較。

草案 A

草案 B

草案 C

草案 D

人物設計圖 參照一開始畫好的設計草案與插圖草稿，暫時決定好人物設定。

令角色更有魅力
的設計重點

想創造出深具魅力的角色，設計的重點就在於必須畫出健全卻總感覺有些色氣的裝扮，以及讓人感覺有戀物傾向的眾多配件。雖然一般來說，人物的描繪重點大多是胸部或臀部等部位，不過像是小腹、指尖或膝蓋後方的凹陷等等，只要是自己傾注熱情的部位都很適合發揮。

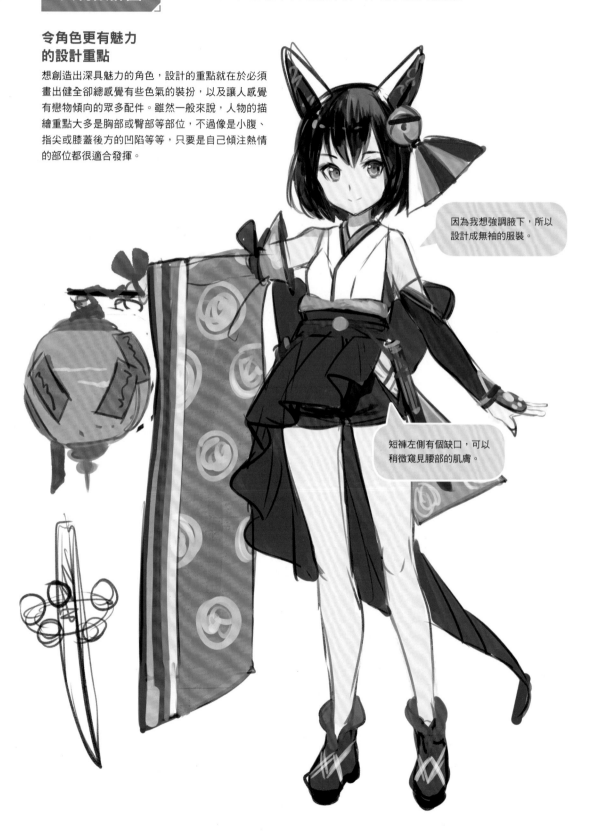

因為我想強調腋下，所以設計成無袖的服裝。

短褲左側有個缺口，可以稍微窺見腰部的肌膚。

決定草稿色彩

參照暫定的人物設計稿，繼續為插圖的草稿上色。

詳實上色
嘗試畫出完稿的印象

我常運用色彩來塑造整體印象，所以在草稿階段時，我通常會畫上接近完成圖的顏色。如果能在草稿階段就先達到接近完成後的效果，就能提早判斷這樣的用色方向是否精確，在之後的繪圖作業中也比較不容易產生迷惘。

POINT

相對簡略的輪廓線

相較於詳細指定的顏色，人物的外形線條反倒比較鬆散。無論是刀子還是腿的角度，與完成圖一經比較，就會發現兩者相去甚遠。

①

②

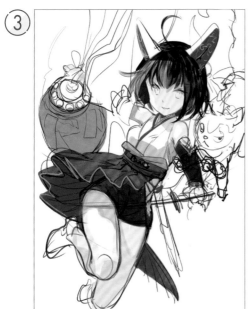

③

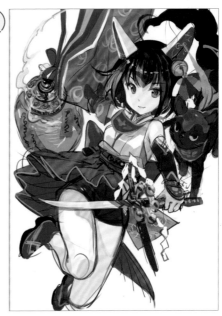

④

人物上色之後，接著勾勒背景的草圖。這個步驟的上色也是先畫出接近完稿印象的氛圍，所以輪廓一開始粗糙一些也不要緊。

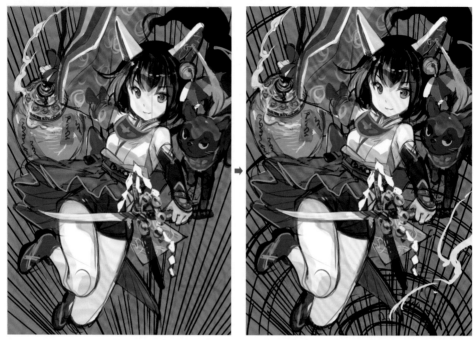

① 透視線　首先用「CLIP STUDIO PAINT PRO」的〔透視規尺〕，畫出透視線向下的一點透視圖，這些線便是作畫時的導引線。由於我想畫出像圓環般密集的建築背景，所以除了往下的透視線外，其餘都是手動繪製。

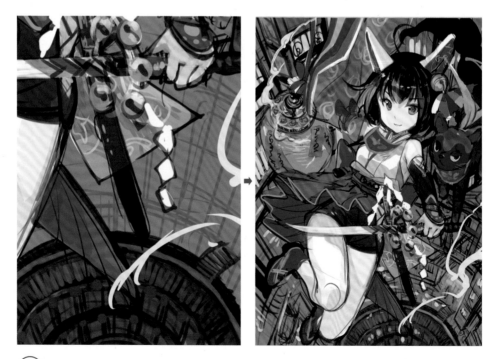

② 建築物　從邊緣開始，逐層像蓋房子一樣畫出建築物。

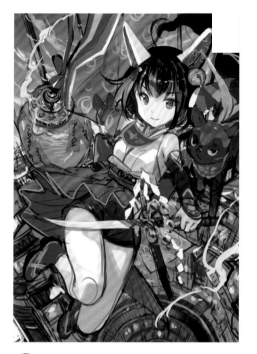

③ 天空

雖然整面背景都用建築物填滿了,但總有種不夠乾淨俐落的印象。於是我從畫面正中間切掉建築物,畫出地平線,讓天空可以露出來。

④ 頭髮

考量到主題是少女與妖怪戰鬥,我認為比起早晨,夜景應該更合適,所以改為夜幕。而為了在昏暗的夜幕中襯托髮色,也將頭髮改成了白髮。

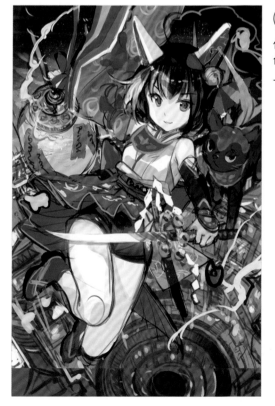

⑤ 完成

但是耳朵、服裝以及腿等部位已經有很多白色的要素了,所以最後還是判斷黑髮在構圖上比較清爽。改回黑髮後,就完成草稿了。

POINT

視線彷彿吸往下方

我希望這張插圖的構圖,能夠使讀者的閱讀視線從橘色的袖子到角色,再流向裙擺,最後被背景的圓形建築物吸進去,所以我縱向拉長了畫布,強調上下的線條。

大量運用東洋色彩
使角色躍出畫面

本幅作品為了營造出冒險故事即將展開的氛圍，角色採用了具躍動感的姿勢。
因此在上色時，也以五色幕※的「白、紅、黃、綠、紫」為基礎來配色，
強調插圖中的東洋氣息。

※佛寺中掛在牆壁上的五色布幕，用以象徵釋迦牟尼佛的聖體或教誨。

角色線稿

① 臉部

完成草稿後，首先從臉部開始描繪。處理眼睛時，除了輪廓，我也會稍微描
出瞳孔。而在上睫毛時，不直接畫一條粗線，而是重複畫多條細線，使細線
間稍微留些空隙。

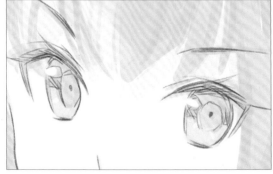

線稿使用〔鉛筆5混合〕。可從「CLIP STUDIO ASSETS」下
載，是使用者自製的筆刷（https://assets.clip-studio.com/ja-jp/
detail?id=1640278）。尺寸主要介於3.0～10.0之間。

② 身體

另外設一個新的圖層來畫身體,並將下方的底稿調高透明度,依照這張底稿來描線稿。「臉」或「身體」等不同的區域,在製作線稿時都可以分成好幾張圖層個別完成,修正時會比較方便。

③ 頭髮

決定髮旋的位置,然後讓頭髮如流水般畫到髮尾。頭髮的輪廓要比頭型的輪廓大一點,這樣比例才會均衡。

頭型輪廓　　　　頭髮輪廓

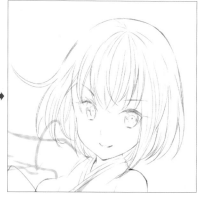

④ 道具

接著畫出小跟班、燈籠與刀的線稿。完成後用〔橡皮擦〕工具擦掉線稿中多餘的線條。

線稿總共分成十多張圖層,最後再用資料夾整理在一起。

POINT

精確描出身體

先在身體中心畫出一條導引線,就能精確地描出軀體了。

中心導引線

POINT

畫出層次

改變筆刷的尺寸,或是重疊線條來突顯筆觸的強弱變化,就能畫出層次多樣的線稿了。

角色上色① 使用G筆塗皮膚

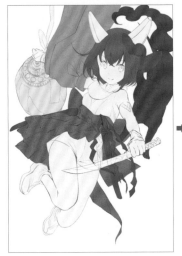 →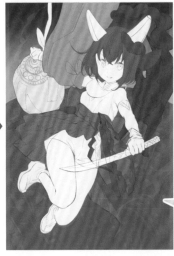

① 正式上色之前
先上底色

在線稿的資料夾下，新增一個混合模式
〔正常〕的圖層，用來塗上底色。底色
圖層僅分成皮膚、頭髮、裙子、燈籠等
大致的區塊即可。

尤其背景為深色時，建議另外設一張塗
上背景色的圖層墊在下方，為角色上色
時會比較容易掌握色彩效果。

② 留意光源
從皮膚開始上色

繪圖時，要時常意識到光源
（光從何處來），並據此考量
陰影的形狀與深淺，仔細地
上色。

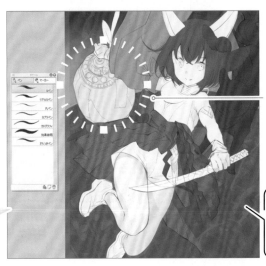

光源

使用〔G筆〕，選擇比
底色更深一點的顏色畫
上陰影。

藤ちょこ's Comment

雖然最強的光源是燈籠，但在
這張插圖的設定上，畫面前方
也有光源照著角色。

③ 反覆塗色
做出顏色層次

顏色不要一口氣塗好，而是
要降低筆的不透明度，反覆
塗色，慢慢將顏色塗上去。
而在描繪陰影時，可以使用
淡紫色重疊塗色。

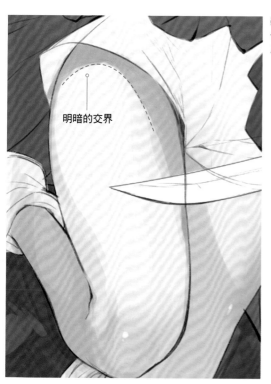

明暗的交界

雖然這是為了呈現顏色層次所採取的上色方法，色調變化較為柔軟，但是明暗交界處的顏色還是要確實分別開來。這樣不僅能突顯立體感，外觀上也比較清晰俐落。

POINT

運用高光呈現肉感

有特別癖好的部位，不妨用小尺寸的筆刷精心描繪，提高訴求，最後再加上白色高光，呈現鮮活的肉感，就能大幅提升角色的魅力。

角色上色② 在皮膚圖層直接描繪眼睛

深色的區塊

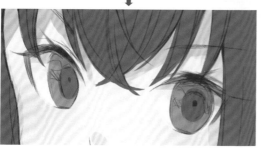

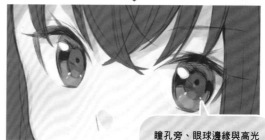

瞳孔旁、眼球邊緣與高光處加上一點粉紅色，使眼睛的色彩層次更顯複雜。

① 底色使用低彩度色

先畫白眼球，然後用淡紫色畫出上眼瞼的影子。上眼瞼的線條間填入焦茶色，眼睛則用較暗沉的水色打底。

② 仔細描繪眼睛

瞳孔與周遭外側用黑色畫出深色區塊。眼睛上部由於有反光，所以不塗黑；下部則用水色描上明亮的反射光。

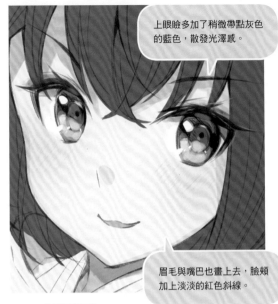

上眼瞼多加了稍微帶點灰色的藍色，散發光澤感。

③ 加強刻畫眼睛的印象

我加上橘色的眼影，並且新增混合模式為〔相加（發光）〕的圖層，在眼睛下部畫上明亮的水色，來強化眼睛的印象。至於細節描繪，則在線稿資料夾內新增一個〔加筆1〕的圖層來處理。如果能塗滿線稿，就能表現得更精緻。

眉毛與嘴巴也畫上去，臉頰加上淡淡的紅色斜線。

④ 大致完工 最後再加一點微調

臉部是人物插圖中最重要的要素，如果還有什麼在意的部分，之後可以再適時追加調整。

角色上色③ 圖層不必多，直接為服裝上色

① 先為陰影定位 掌握立體感

接下來就要來處理衣服了。在塗上顏色之前，先畫出陰影。為了避免之後不斷疊上色彩時會給人灰濁的印象，所以這個步驟不選用無彩色（灰色），而是使用帶有灰色的紫色來塗色。

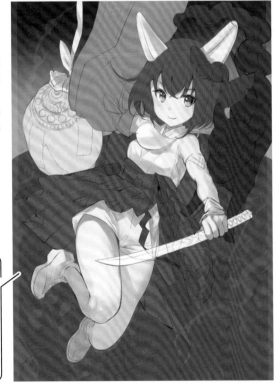

藤ちょこ's Comment

過去我會在底色的階段分別畫出詳細的配件，再按順序一個個畫好。但這樣一來會很難掌握整體的立體感，所以我後來改採這種非正規的上色方式。

胸口一部分的陰影中混入了粉紅色。這是基於色彩透視法的原理（➡P.84），混入粉紅色的部分看起來會往前挺出，更能強調胸部的豐滿。

② 短褲塗上顏色

新增圖層，為短褲上色。由於圖層混合模式設定為〔乘法〕，所以前一個步驟描繪的陰影會薄薄地透出來。

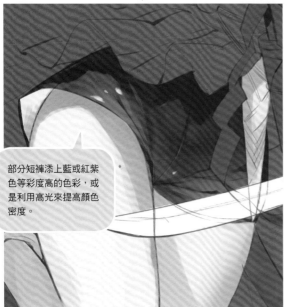

部分短褲添上藍或紅紫色等彩度高的色彩，或是利用高光來提高顏色密度。

參考前述的陰影，為短褲的皺褶與陰影上色。順帶一提，如果能進一步表現出被衣服包裹住的身體曲線，就能給人更魅惑的印象。

POINT

令人臉紅心跳的透膚技巧

使用〔吸管〕工具，吸取皮膚顏色，再用〔噴槍〕稍微噴在短褲與大腿接鄰的部分。如此一來，肌膚與衣服的交界就會變得比較模糊，顏色融合在一起，看起來就像短褲薄得能透出肌膚一樣。

③ 其餘配件上色

新增混合模式〔乘法〕的圖層，為腋下的布料、護手甲、圍兜等其他配件大致上色，細緻的色彩變化之後再處理即可。另外也提醒各位，在圖層視窗先按下〔用下一圖層剪裁〕，在上色時就不會超過底圖〔圖層2〕的區域了。

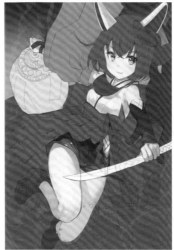

④ **裙子塗上顏色時要留意光線**

裙子上色時，要注意皺褶的陰影與燈籠的光照。裙子內側利用色彩透視法（➡P.84），重疊較暗的紫色來降低彩度。

我在裙襬邊緣加上黃色的線，來增添立體感。為了加強金線刺繡的效果，這裡我刻意提高了對比度。

角色上色④ 掌握頭髮流向，為頭髮上色

① **就像畫線一般為頭髮上色**

首先為了讓額頭與頭髮的交界能自然一些，使用〔吸管〕工具吸取皮膚的顏色，再用〔噴槍〕稍微噴在額頭周圍。頭髮最烏黑的部分則塗上黑色。

處理頭髮時，要一邊留意流向，一邊像畫線一樣塗色。

② **利用乘法混合賦予頭髮層次變化**

新增混合模式〔乘法〕圖層，然後利用頭髮塗色的圖層剪裁，加上層次變化。這個步驟也同樣利用色彩透視法，在添加顏色時，每一束頭髮都要帶著不同的顏色。

額頭周圍等前方的瀏海加入粉紅色或橘色，後方的頭髮則混入藍色。

③ 稍微繞遠路
　先為振袖上色

雖然還在頭髮上色的途中，不過我打算先塗上振袖的顏色。這是為了要觀察、平衡整體的色調，所以會同時進行不同區塊的上色作業。

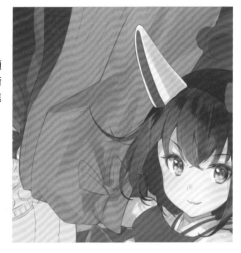

④
如同彩虹般的色調
描繪頭髮的細節

在線稿資料夾的上方新增混合模式〔正常〕的圖層，仔細描繪頭髮。圓環形的高光要慢慢畫出顏色變化，呈現出有如彩虹般的色澤。接下來，新增混合模式為〔相加（發光）〕的圖層，再一次添加頭髮上的高光。

按下圖層面板的〔鎖定透明圖元〕，運用各種顏色塗滿高光，避免色彩過於單調。

角色上色⑤　留意質感與光澤，為配件上色

① 留心質感
　賦予金屬色調

描繪金屬時，可以稍暗的土黃色為底色，看起來會更逼真。加強顏色對比或點入數點高光也是很有效的方法。

【鈴鐺】

使用〔吸管〕工具，吸取緞帶的紅色以及飾品的藍色，再加到鈴鐺上，看起來就像金屬表面反射周圍的顏色。

【燈籠的提把】

為了表現出燈籠的老舊質感，相較於鈴鐺，燈籠的顏色對比與反射的程度都比較低。

② **個別配件
詳細描繪上色**

接著開始畫在「角色上色③」的③（➡P.37）中，暫時被擱置的各項配件。
活用筆觸描繪細部，盡量仔細呈現各個配件的質感。

【 鞋子 】　　　　　　　【 手臂 】　　　　　　　【 衣襟 】

使用〔鉛筆5混合〕畫上
金色的線條，營造出彷彿
織入金線的質感。

【 燈籠 】

鞋底有塗漆，所以要用
白色高光突顯光澤。

與短褲相同，護手甲與肌膚接
鄰的部分噴上些許皮膚顏色，
營造出布料貼合手臂的印象。

燈籠裂口處可以看見若
隱若現的內部，也是最
明亮的光源所在，因此
使用白色～奶油色之間
的色彩塗滿。

③ **刀具上色
畫出刃口鋒芒**

刀刃與刀柄的交界處，設計
成像是重疊的和服衣襟。我
在左腰與上臂都做了相同的
設計，讓人物整體服飾帶有
一致性。

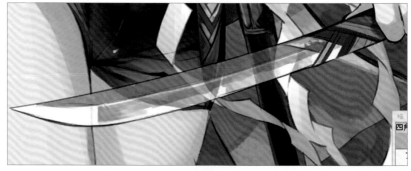

刀身畫上短褲等後方的物件，使刀看起來像是透明的。

↓

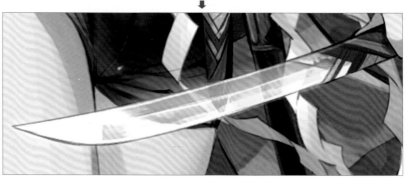

新增混合模式〔相加（發光）〕的圖層，然後以刀身為中心，使用〔噴槍〕稍微噴上光澤。

④

運用色彩透視法
描繪小跟班

由於少女是以一般常見的白
色犬張子為原型，所以小跟
班就設計為成對的黑色犬張
子。至此人物部分就差不多
完成了。

小跟班的額頭周圍等臉部突
出前方的部位，塗上彩度稍
高的藍色，表現出立體感。
（➡ P.84「色彩透視法」）

背景① 底稿從下方薄薄透出，描出線稿

① **重畫底稿**
接續描線稿

由於背景的草稿相當粗糙，
所以不直接畫線稿，而是就
原本的透視圖，重畫一張細
節詳實的底稿。

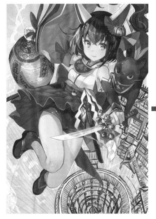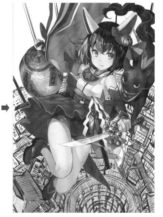

② **改變線條層次**
突顯立體感

為了便於掌握立體感，要在這個
階段就精準畫出建築物彼此重疊
產生的影子。

可放上紺色火柴人，當成建
築大小的比例參考。

與角色線稿相同，都是使
用〔鉛筆5混合〕。這裡
也要適時改變筆的粗細，
使線條筆觸有強弱與層次
變化。

背景② 留意光源方向，為建築上色

① 建築上色 並描繪影子

接著要為建築物上色。首先在建築的線稿圖層下新增圖層，設定混合模式〔正常〕，然後在洞穴底部塗上帶灰的紫色來表現暗影。

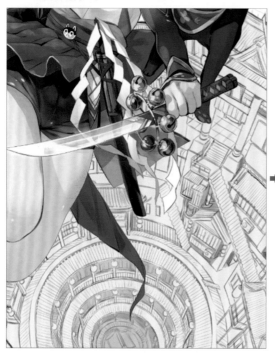

窗戶透出的光暈、燈籠、走廊點亮的燈光等，在描繪時要注意圖中各種不同的光源。

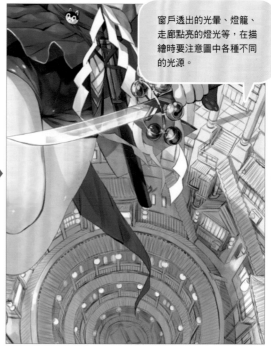

② 建築塗上底色

新增混合模式〔乘法〕的圖層，先塗滿紅褐色，接著為個別建築上色。所有建築物都塗上一致的底色，可以使背景顏色帶有統一感。

設定左側有較強的光源，這麼一來洞穴外沿的建築左側就會照到光，明暗對比會使建築更有立體感。

③ 塗上固有色
統合圖層

繼續塗上建築物個別的顏色，塗色到大致可以看見整體色彩後，就把線稿圖層與上色圖層統合在一起。

④ 刻畫建築遠近感

新增混合模式〔覆蓋〕的圖層，然後用背景圖層剪裁，接著為建築上半部塗滿橘色，下半部則塗上紺色。

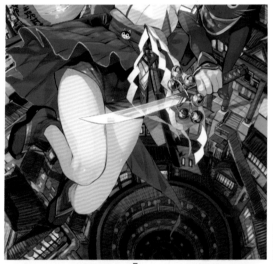

由於不做修正的話，色調會太強，所以圖層的不透明度要調降到31%。

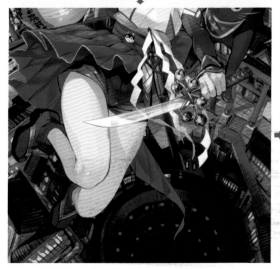 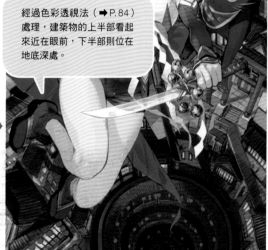

經過色彩透視法（➡ P.84）處理，建築物的上半部看起來近在眼前，下半部則位在地底深處。

背景③ 描繪細節，增添寫實感

① 運用光亮 表現出暖色調

新增混合模式〔相加（發光）〕圖層，使用〔噴槍〕為窗戶或燈籠增添光亮，增加寫實感。
屋頂的瓦片起伏與招牌等細節，也都要仔細描繪。

【 鳥居 】

【 招牌 】

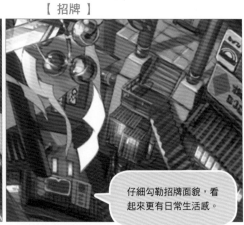

> 仔細勾勒招牌面貌，看起來更有日常生活感。

【 窗戶光暈 】

> 窗戶透出的光使用橘色等暖色系的顏色，可以營造出溫暖氛圍與親切感。

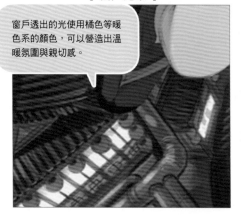

【 欄杆 】

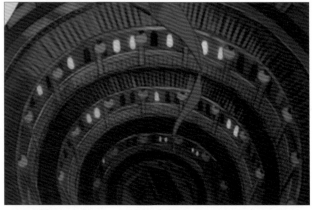

② 以簡略的顏色與形狀 勾勒遠處的街道

遠處的街道不需要像前方的建築物這般仔細描繪，只要運用顏色與形狀大致畫出就可以了。就像我們現實中眺望風景時，遠景只能看見大致的輪廓。如果遠景描繪得太精細，反而會失去透視效果。

③ 街道色調更自然

新增混合模式〔變亮〕的圖層,在遠處街道塗上帶灰的紫色,使遠景色調較為模糊,看起來感覺更自然。

除了模糊遠景的方法外,還可以藉由空氣透視法(➡P.84),也能夠使遠景看來像位於深處。

④ 掌握雲氣流動感 描繪夜空

運用鈷綠色或紺色,勾勒出稀薄的雲氣,表現天空的流動感。考量光源來自地面,所以雲層底部要比較亮。

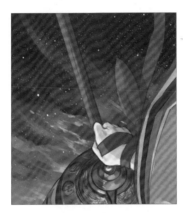

點綴星星時,可新增混合模式〔相加(發光)〕的圖層,再用〔噴槍(飛沫)〕來噴出效果。也可以使用〔G筆〕,隨意畫上大小與顏色各異的星星,使星空看起來更自然。

⑤ 畫上煙霧 展現和風氛圍

為了進一步強化畫面的視線誘導,我在角色前方加入了煙霧效果。這裡參考日本傳統繪畫的雲霧畫法,把外形畫得彎曲一些,並刻意保持平面效果。

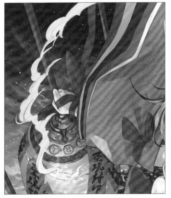

⑥ 參考草稿 調整色調

新增混合模式〔相加(發光)〕的圖層,然後使用〔噴槍〕,為燈籠或人物肌膚添加亮度來調整色調,盡量接近草稿的用色。

為了避免眼睛在畫面中的印象變得太弱,眼睛部分的光則要用〔橡皮擦〕工具擦除。

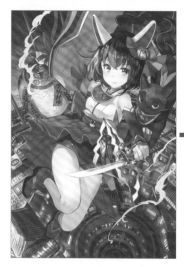

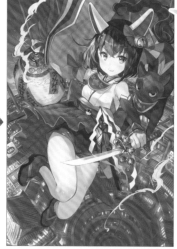

天空的部分用〔橡皮擦〕工具擦去灰紫色，避免背景全都變模糊了。

① 背景全體的 顏色整合

利用混合模式〔變亮〕的圖層，在背景覆蓋灰紫色，藉此統合所有的顏色，這樣也能藉由空氣透視法（➡P.84）使遠方看起來變得模糊。

27 ％比較(明)

レイヤー 41

② 處理配件細節 使顏色更加豐富

新增混合模式〔覆蓋〕的圖層，在裙子、右臂的緞帶、耳朵內側等紅色，部分加上更鮮豔的紅色。

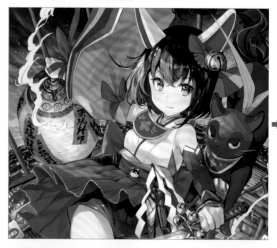

邊緣點綴彩度更高的顏色，使顏色印象更加飽滿。

背景⑤　貼上素材

① 運用自製素材貼入背景之中

在混合模式〔覆蓋〕的圖層裡，把自製的素材貼到街道中。
配合背景的縱向透視線，自由變形將素材拉長，補強透視感。

使用水彩色鉛筆所描繪的自製素材「nigi」。

圖層不透明度為27%，數值較低。
貼入的素材算是隱藏要素。

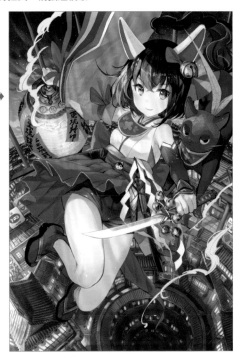

② 繼續貼入素材增添要素

即使是小物件也不容輕忽。不過這裡也要注意，素材不是照原樣貼上去就好，還得稍微改變
色調，或是調整圖層的混合模式，達到最佳的視覺效果。

【 背帶 】

從《和風伝統紋樣素材集・雅》（SB Creative）中，選用
「3sy408」貼到背帶上。

【 耳朵 】

從《和風伝統紋樣素材集・雅》（SB Creative）中，選用
「3sy217」貼到耳朵上。

【 帶揚 】

從素材網站「漱石枕流別館」中，選用「壓克力畫布／c金色」
（アクリルキャンバス／cゴールド）貼到帶揚上。

① 畫出振袖的花紋圖樣

右手振袖的紋樣，參考傳統的和風紋樣來描繪。各紋樣先分色畫出底稿方便辨識，然後再描到線稿上並上色。

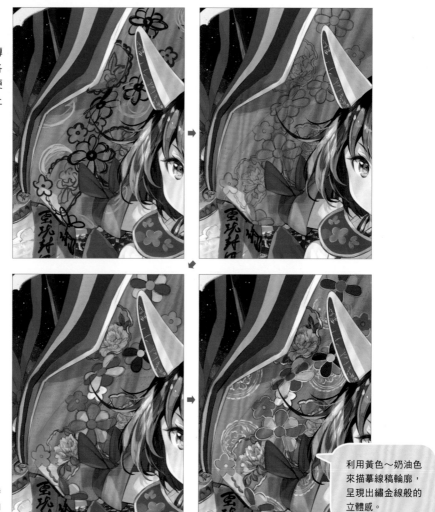

紋樣沿著袖子起伏，描繪時也要意識到皺褶，適時彎曲變形。

利用黃色～奶油色來描摹線稿輪廓，呈現出繡金線般的立體感。

② 在角色的周圍加入動物張子

在少女周圍畫上幾個不同動物的張子。由於這是引導閱讀動線的重要物件，所以我花了很多時間在配置位置。

 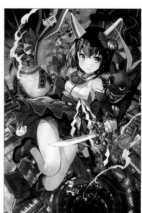

③ 背景街道上也要畫出行人

畫出人物，可以快速營造出生活熱鬧的氛圍。繪製時，要一邊想像每個人的狀況或行動，一邊描繪。

畫路人時，也一併加強背景，深入雕琢質感。

POINT

在這個城鎮裡
擊退妖怪是日常的風景

街道上的行人，沒有人對這位飛躍在空中的少女投以太多注目。這就透露出在這個城鎮裡，打擊妖怪是相當稀鬆平常的事。

④ 運用色彩透視法區別前景與後景

新增混合模式〔正常〕的圖層，在人物區域塗滿橘色、背景區域塗滿藍色。接著把圖層的混合模式改為〔覆蓋〕，並將不透明度調降到21%。如此一來，便能夠透過色彩透視法（➡P.84），使人物看起來在前方，背景在後方。

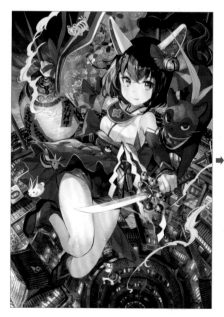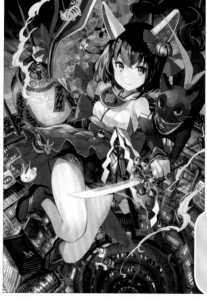

在這個〔覆蓋〕圖層中，只有眼睛的藍色部分塗上與背景相同的藍色，更加強調藍色色調。

① 增加配件的細節

調整張子的影子、燈籠或鈴鐺的金屬質地，
以及人物的細部色調變化或質感。

【 袖子 】

袖子畫上虎張子投射的影子，表現立
體感。畫上影子能夠使張子與袖子之
間產生距離感。

【 金屬部分 】

自製素材「冰山」。

燈籠

耳朵鈴鐺

刀的鈴鐺

各金屬配件貼上自製素材「冰山」，強調金
屬的質感。新增圖層，設定混合模式分別
為：燈籠〔加深顏色〕（不透明度37％）、耳
朵鈴鐺〔覆蓋〕（不透明度70％）、刀的鈴鐺
〔加深顏色〕（不透明度39％）。

【 腋下 】

新增混合模式〔乘法〕的圖層，疊上橘色
的陰影，呈現肉感。

② 增加頭髮密度

我想要再增加一點頭髮的密度,所以新增混合模式為〔覆蓋〕的圖層(不透明度60%),貼上素材。

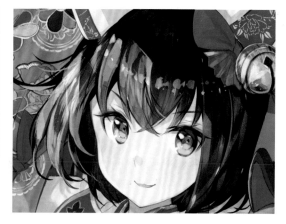

從素材網站「DESIGN CUTS」下載的素材包「Outer Space Digital Paper」裡的其中一張。

③ 調整細節 使人物更顯眼

整張背景套用「色差」濾鏡,刻意做出顏色模糊的效果,使人物看起來更為顯眼。這樣就完成了。

 ➡

「CLIP STUDIO」沒有「色差」濾鏡這個功能,所以這個步驟是用「openCanvas 7」做的。

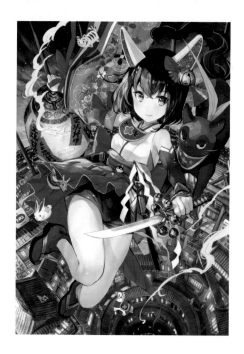

〈 黃金比例 & 白銀比例 〉

每當對構圖或配件的配置感到迷惘時，
我會求助於黃金與白銀比例，作為參考的範本。

【 黃金比例 】
1：（1+√5）/2 的比例

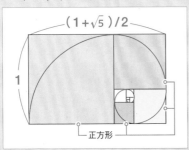

黃金比例，指的是「1：（1+√5）/2」這個
比例。將某一線段以 a：b 的長度分割成兩
段時，如果「a：b」能夠符合 a：b＝b：
（a+b）的公式時，便稱為黃金比例，也是
公認最優美的比例。如果用這個比例做出
長方形時，將短邊視為正方形的邊，在長
方形內不斷做出角相連的正方形後，就會
產生一個漩渦。

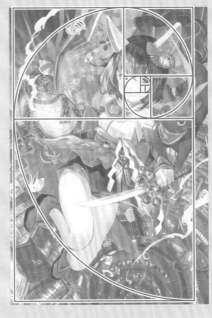

將人物的頭部當成漩渦中心
用來吸引視線，其餘如煙霧
效果、張子、右膝等各項要
素，就配合黃金比例的曲線
來描繪。

【 白銀比 】1：√2 的比例

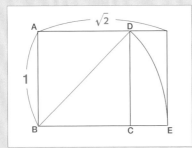

白銀比例，指的是「1：√2」這個比例。
首先畫出正方形 ABCD，然後以 B 為中
心，用對角線 BD 的長度當半徑畫圓弧，
BC 的延長線與圓弧相交的點為 E。這時線
段 AB 與線段 BE 的長度比就是白銀比例，
也就是「1：√2」。用這個比例做出的長
方形，不論怎麼切對半，都會產生同樣比
例的長方形。

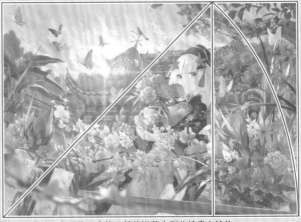

我在中央的三角形放入人物，然後沿著右側曲線畫上植物。

藤ちょこ's Comment

如果一開始就按照比例範本來畫，構圖會變得很生硬。因此我建議先不去考慮比例
的問題，直接描繪；若覺得不夠勻稱，再利用範本來調整，將題材要素配置到分割
線的線上或線內。

※本頁的白銀比例與黃金比例範本，我
使用的是「CLIP STUDIO ASSETS」的
素材「黃金比例、白銀比例範本」。
https://assets.clip-studio.com/ja-jp/
detail?id=1668358

CHAPTER
3

西洋風格
奇幻世界的畫法

以旅途中拍攝的照片為發想原點，進一步構思出「西洋風」的世界觀。本章將

介紹能引導讀者深入解讀故事的描繪重點，以及水中透明感的繪畫手法。

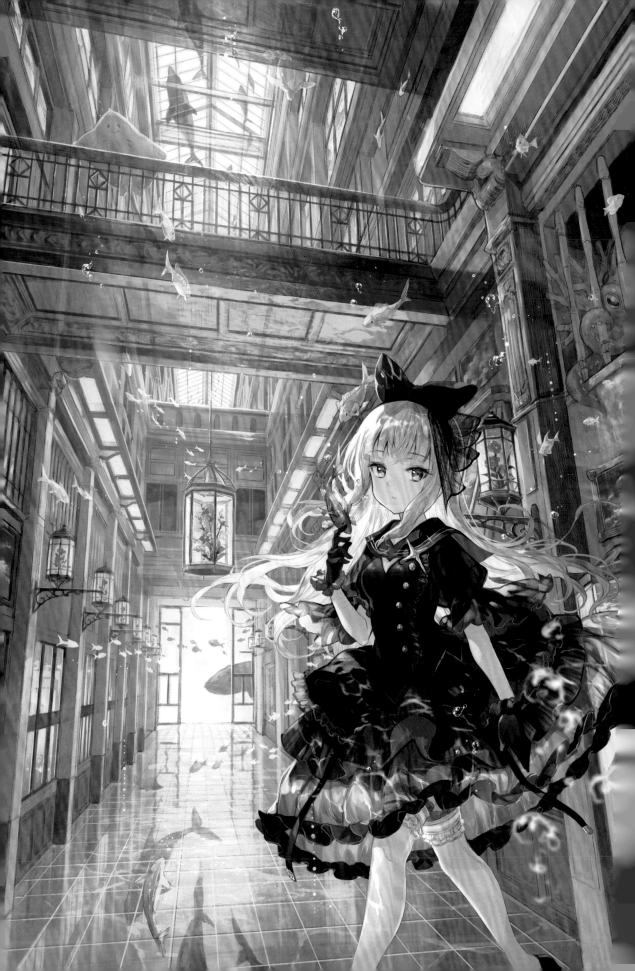

「透花迴廊」

終於有機會活用以往的攝影作品了！正
因為畫面統一使用同色系的色彩，才能
運用多層次的色調表現水中世界，也避
免令觀者感到單調枯燥。若您能從中感
受到各種各樣的「藍」的情感，那便是
我最開心的事了。

從旅途街景串聯想像力
拓展世界觀規模

以攝影為起點　我出門旅行時，一定會隨身攜帶相機，只要看到喜歡的風景或事物就會拍下來，留存作為參考資料，日後便是我製作素材或構圖的靈感來源。

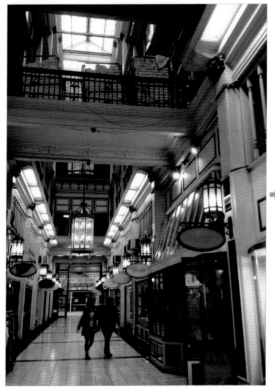

 為工作飛往紐西蘭，在當時拍下了這張商店街拱廊的照片，照片中建築的立體感非常漂亮。本次正是從這張照片開始聯想的。

　　以這張照片為基礎，我想創造出更加強調「快被拉往深處的氣氛」、「往上有開闊空間的舒暢感」的構圖。另外，由於照片的空間是以複雜元素堆疊而成，所以我還想乾脆都置換成帶有透明感的材質。

　　最能表現透明感的色彩就是藍色。以藍為主題色的話，若是把場景設在海中，然後配置魚來營造構圖的律動感好像也不錯。構思至此，我便決定好插圖大概的畫面內容，先畫出初步的配置。

我常畫透視效果較強的插圖，所以會搭配廣角鏡頭來拍照。想拍更自然的外觀或細節時，就使用手機的相機。

過去作品範例

在我以往的創作中,也有幾幅作品與這次一樣,都是用攝影照片來決定構圖的。

不要被照片本身畫面框架了想像力

以照片為繪圖基礎時,一定要加入自己的創意,調整成獨具創意的世界觀樣貌。此外,照片中畢竟有非常多的資訊,如果只是如實描畫,很有可能會給人極為散漫的印象,所以要確實掌握想突顯的重點。

藤ちょこ's Comment

想在繪圖中運用照片時,一定要使用自己拍攝,或是經過拍攝者許可的照片。

在台灣拍的照片。

將照片左右翻轉,成為構圖的基礎。

在倫敦拍的照片。

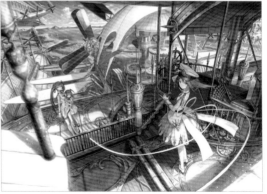

參考構圖與物件的配置,而不是用來描圖。

※ 首次刊載於《Let's Make ★ Character CG イラストテクニック vol.7》(BNN)

將照片置入畫布

留心透視效果，然後把照片貼進配置印象圖中。

照片並非直接貼上
扭曲變形後貼入

將照片貼入畫布時，不是直接貼上去，而是依照想呈現的透視效果，稍微把照片變形後再置入。由於這次想比照片更強調透視效果，所以利用〔自由變形〕功能，把照片變成往上縮小的形狀。

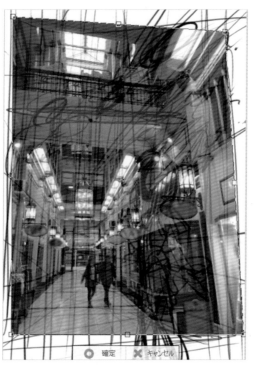

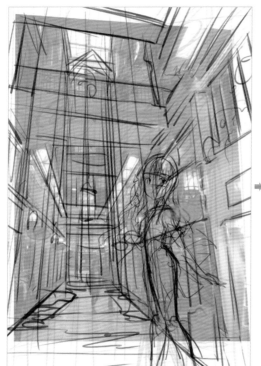

保留照片中一些基本的要素，然後決定角色的位置。

設定透視線
找出所有的消失點

移動〔透視規尺〕，對齊地板的磁磚、走廊、柱子等具
有長直線的部分，找出消失點與視線高度。

● 消失點❶

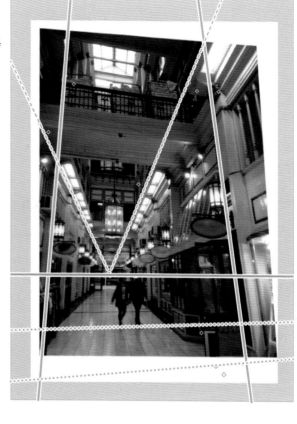

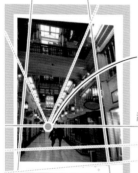

消失點❷

視線高度

消失點❸

按下〔對齊到特殊規尺〕，重畫透
視圖的導引線，確認是否畫出了理
想的透視效果。

① 畫出細節更詳細的草稿

人物與背景都使用〔寫實G筆〕工具描繪。繪製背景時，將原本的照片墊在下方，一邊畫出線條，一邊添加變化，賦予幻想風格。照片中沒拍到的區域，也要對齊透視規尺畫出草稿。

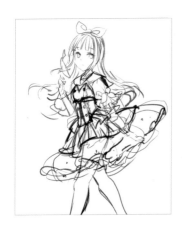

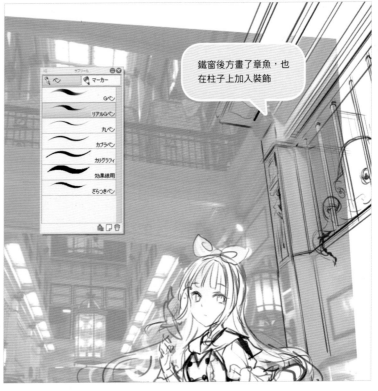

鐵窗後方畫了章魚，也在柱子上加入裝飾

② 配置人物

我始終找不出最理想的人物配置位置，所以使用「白銀比例」（➡P.52）的範本來試試看。

雖然在這個配置之下，人物沒有沿著透視線站立，變成浮在地板上方的奇異狀態。但是依據白銀比例，可以了解目前的配置已經是最勻稱的構圖了。畢竟這次場景設定在海中，所以我就當作這個角色也身處深海，繼續繪製下去。

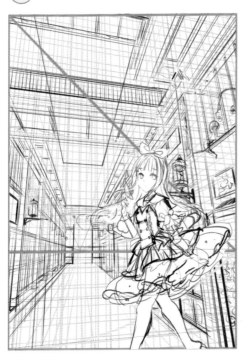

POINT

不知道該如何配置平衡的構圖時

不妨試著在畫布上放入白銀比例或黃金比例的範本，當成構圖參考。但要是太在意比例範本，插圖成品可能就變得僵硬無趣了，務必多加留意。

③ 活用光與影
表現出立體感

由於整體構圖越來越確定了，所以先將整張圖塗成藍色，然後再加上光線與影子，表現出立體感。

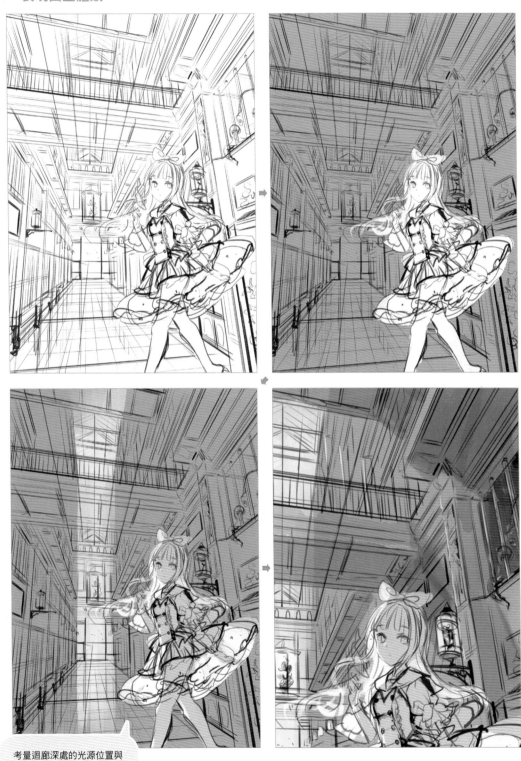

考量迴廊深處的光源位置與
衣服的質感，明確分出亮部
與暗部。

強化人物的細節

人物的服飾是展演世界觀的要點，接下來要開始仔細設定。

一邊畫一邊設定

這次人物的細節設計要能夠與背景相互搭配，所以我是一邊畫一邊構思的。

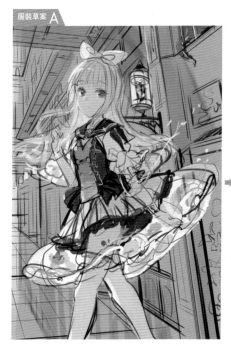

服裝草案 A

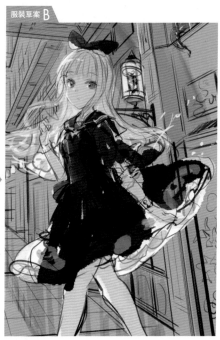

服裝草案 B

一開始我本來想畫出以白色和藍色為基底、色彩繽紛的衣服。

但總覺得與心中的印象不搭，所以我試著塗成黑色。

如此一來，服裝色調與靜謐的氣氛相合，也不會被背景淹沒，感覺還不錯。最後我決定朝這個方向來補上細節。

完成草稿

決定人物的細節與背景配色等等，完成草稿。

增補畫面細節
並添加光線

深入繪製細節，並新增混合模式〔相加（發光）〕圖層來加上光線，最後完成草稿。
在整體的藍色色調中，靠近人物的魚搭配粉紅與橘色，用來妝點整張插圖。到中途
為止，花朵的顏色本來想配成粉紅與橘色，但考量到整體印象會變得散漫難以聚
焦，所以最後都改成藍色了。

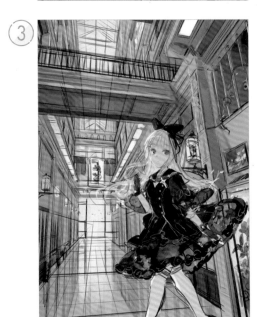

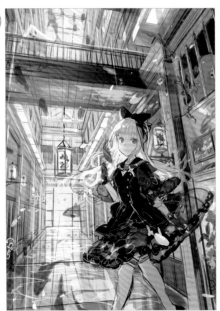

人物設計圖 這次的人物設計特別留意「能與水中世界相互映襯」這一點,因此在繪製草稿途中,我也一邊思考人物的細部設定。

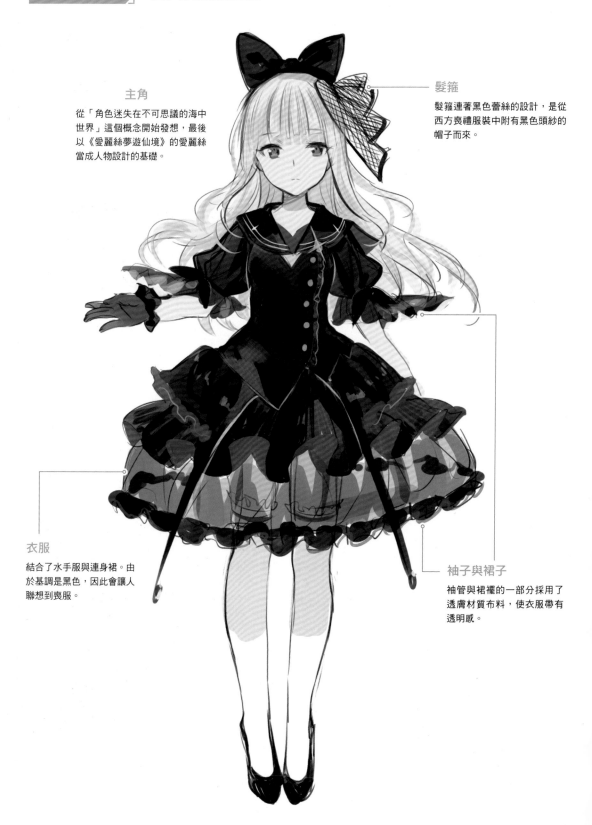

主角

從「角色迷失在不可思議的海中世界」這個概念開始發想,最後以《愛麗絲夢遊仙境》的愛麗絲當成人物設計的基礎。

髮箍

髮箍連著黑色蕾絲的設計,是從西方喪禮服裝中附有黑色頭紗的帽子而來。

衣服

結合了水手服與連身裙。由於基調是黑色,因此會讓人聯想到喪服。

袖子與裙子

袖管與裙襬的一部分採用了透膚材質布料,使衣服帶有透明感。

拓展世界觀的深度

藉由配置一些耐人尋味的物件，可以深入營造出插圖的世界觀。

留給讀者自由想像的空間

這次雖然不是構思好具體故事後再畫的插圖，但只要刻意配置一些耐人尋味的物件，就能讓讀者發揮想像力，自由補完這張圖的故事。不過，若是太過隨意地配置物件，就會使意象變得雜亂無章，所以務必先確定好大致的方向。

這裡是
夢中世界嗎？

猶如幻想般缺乏現實感，這個極為不可思議的海中世界，是否為少女在夢中迷失方向而來到的地方呢……？

藍天的掛畫
是憧憬的象徵？

迴廊的牆上掛著畫有藍天的圖畫。在海中絕不可能看見的這幅景致，是否象徵著少女對不可觸及之物的憧憬呢？

少女難道是
只有靈魂
的存在？

所有的植物都裝在壁燈或展示櫃中，看起來似乎只能活在有空氣的特定空間裡，可是這名少女卻能若無其事地走在水中。她該不會早已亡故，只剩靈魂徘徊在這個世界呢？

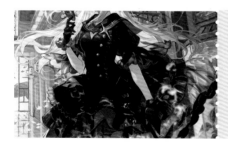

抑或是守護
這個場所
的精靈？

少女穿著喪禮服般的服飾，說不定這個地方是海中生物死後靈魂回歸的處所，而少女是守護這個地方的精靈？還是說……？

透明感與空氣感兼具
描繪水中世界

逆光、透光、反射光；透膚的洋裝與光的顆粒、微小的泡泡；
多采多姿的海洋生物、波光粼粼的海水。
我在描繪時，會特別注意水中這個環境所帶來的透明感與空氣感。

人物線稿

① 描出線稿　大致填滿顏色區塊

新增線稿圖層，接著調整草稿的不透明度，
使草稿從下方淡淡透出，先從人物開始畫線稿。
線稿描好後，分別在各個區塊大致塗上底色。

視情況改變線的顏色與粗細，
使線稿不致單調。

 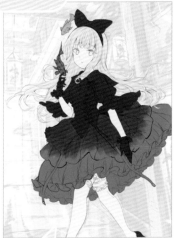

這次分為頭髮、肌膚、
衣服3個區塊來上色。

我會視描線區塊不同，交互使用〔鉛筆5混合〕
與〔寫實G筆〕來畫。雖然我也會適時改變筆刷
尺寸，但都在5.0～10.0之間。工具的不透明度
也設定成會隨筆壓而變化。

POINT

飛舞的髮絲與飄逸的裙襬

為了表現出身處海中的感覺，我一邊畫一邊留意要讓頭髮與裙子有飄浮並散開來的感覺。

② **背景線稿使用〔水筆〕處理**

暫且擱置人物，接著描背景的線稿。背景盡量運用筆壓，畫出強弱有別的線條；尤其這次是以照片為底，均一的線條容易給人不真實的機械感。

使用工具為〔水筆〕（https://assets.clip-studio.com/ja-jp/detail?id=1693883）。畫出來的線條看起來有帶水分的效果。

陰影部分以線條填滿，可表現出早前年代的鉛筆素描的質感。

③ **描繪背景細節完成線稿**

隨著區域不同，我會改變線條的顏色。在這個階段，只要大致畫出細部的陰影，就能掌握到立體感。

窗戶等處的影子，在這個階段就要先畫上去。

章魚或珊瑚等細部的線條也要畫上。

④ 塗上底色

背景的線稿完成後，為了便於掌握氣氛，在背景線稿的圖層資料夾下新增混合模式〔正常〕圖層，填滿底色。

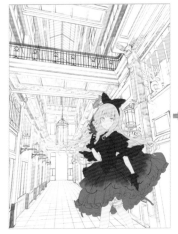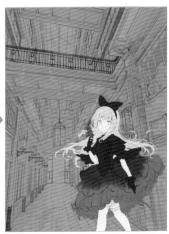

角色上色

① 為肌膚上色時
注意逆光

改使用「openCanvas 6」繼續繪製，先為肌膚上色。由於這次光源位在畫面深處，所以角色是背光的狀態。

光源

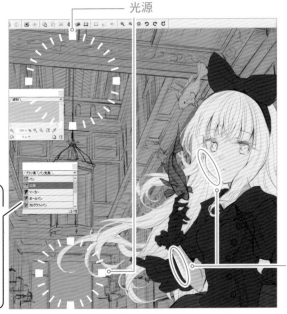

側光

藤ちょこ's Comment

逆光的構圖容易塑造戲劇效果，也方便營造出立體感。基本上，在逆光構圖中，越接近畫面前方，顏色就越暗越深，而面向光源的物件邊緣則要畫上側光。不過這樣可能會使人物整體顏色變得太暗，所以必須細心調整色調。

② 繼續處理
眼睛、表情與服飾

接著為眼睛上色（➡P.35）。為了避免色彩單調，衣服也要放入各種顏色。這些妝點畫面的配色方式請參考「色彩透視法」（➡P.84）。

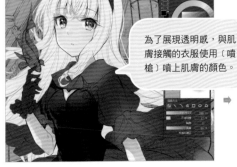

為了展現透明感，與肌膚接觸的衣服使用〔噴槍〕噴上肌膚的顏色。

透膚的荷葉袖邊緣模糊地畫出手臂輪廓與膚色。

③ 仔細繪製
裝飾品細節

仔細描繪鈕釦和蕾絲等衣服飾件，並在物件邊緣或布料內面塗上鮮豔的色彩修飾。

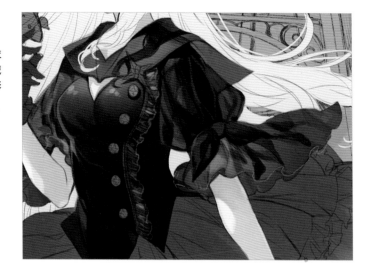

④ 裙子著色
重點是講究質感

裙子分成3層，每一層質感都不同。
畫同色系的服裝時，藉由質料差異，便能生動表現出複雜的服裝裝飾。

第1層
與上衣相同，稍微帶有光澤

第2層
畫成類似有細長褶線的雪紡裙

第3層
使大腿一覽無遺的透膚素材

⑤ 不滿意的部分
持續追加修正

到了這個階段時，因為我一直不滿意眼睛，所以整個重畫。若是表情讓我覺得不好看，我就會失去繪畫的動力，所以若有不滿意的地方我都會盡早修改。

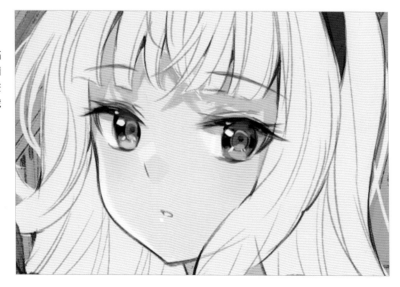

⑥ 注意逆光 為頭髮上色

由於本幅作品是逆光構圖,所以額頭周圍會變得較暗。只要在面向光源的邊緣處畫上白色的強側光,就能呈現出立體感。這裡的要點是飄散在後面的頭髮要畫得明亮一些。

POINT

光線彷彿篩過般 表現透明感與空氣感

如果角色的髮色較淡,當她處於背光時,光線會穿過髮間縫隙,後方的頭髮也會散發淡淡的光輝。只要描繪出光線穿透般的效果,就可以表現髮絲的透明感與朦朧的氣氛。

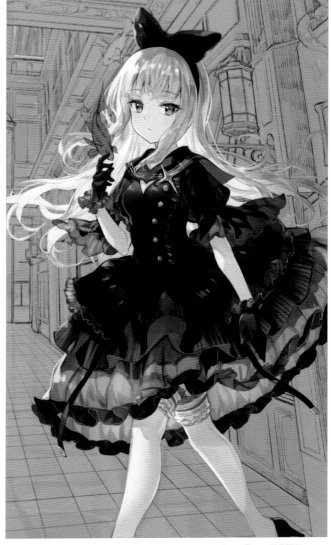

人物大致完成了。

背景① 大致塗上背景

① 光源著色 突顯縱深空間

使用〔鉛筆〕，把迴廊盡頭的主要光源塗成白色，同時畫上光映照在地板上的情景。
不只是單純把顏色延伸畫到地板上，還得畫出水波左右搖曳的模樣。

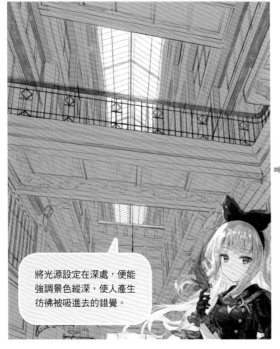

將光源設定在深處，便能
強調景色縱深，使人產生
彷彿被吸進去的錯覺。

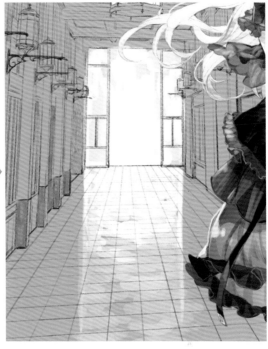

② 運用明亮的光線 呈現空氣感

使用〔噴槍〕，噴亮迴廊深處，藉
以營造空氣感。而被深處光源照亮
的牆，則使用〔鉛筆〕塗白，同
時畫出地板反射出的影子。

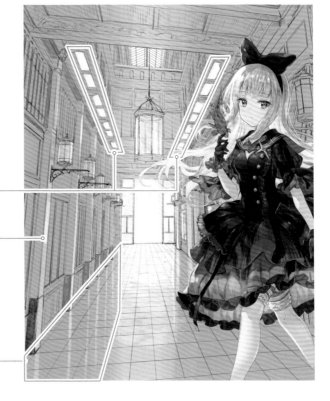

這些燈是自行發光的光源 ——

柱子側面映出被深處光源照亮的反射光 ——

被照亮的柱子投映在地板上 ——

③ 增添質感
營造水體環繞效果

新增混合模式〔乘法〕的圖
層，使用〔鉛筆〕為背光的
暗部上色。為了讓整個空間
都帶有水面搖曳的質感，上
色時不能把建築內的每一面
塗成均一色彩，而是要視位
置不同，畫出顏色深淺。

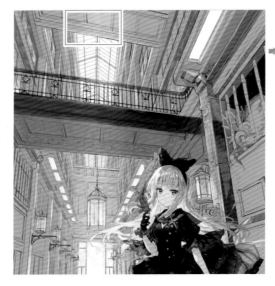

先畫上幾筆，再用〔指尖〕或〔暈
色〕工具將顏色抹開。

④ 增補細節
強化水中氣氛

為了進一步營造水面搖盪的
效果，細緻描繪迴廊盡頭的
門框等細節映照在地板上的
樣子。

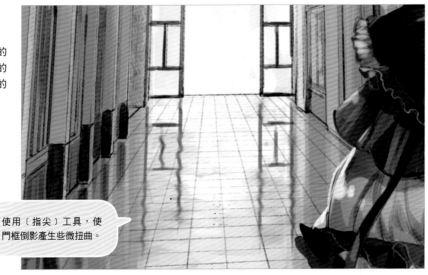

使用〔指尖〕工具，使
門框倒影產生些微扭曲。

⑤ 加上水波蕩漾與波光
再現海中景色

新增混合模式〔乘法〕的圖層，為整個地板塗上水色，同時也畫出水面搖曳般的紋
路。然後再新增混合模式〔相加〕圖層，添加水面波光。

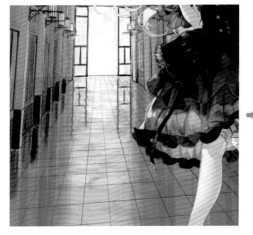

為了突顯遠近感，水面波光越往深
處會越小，搭配使用〔暈色〕工具
模糊筆觸。

⑥

重疊圖層
慢慢疊加顏色深度

新增混合模式〔乘法〕的圖層，將整個背景塗成藍色。接著將圖層不透明度調降到30％，深處光源周遭改用較淺的水色塗亮。之後再新增混合模式〔相加〕的圖層，使用〔噴槍〕在亮部疊上藍色的光。

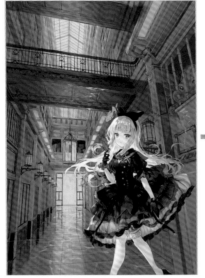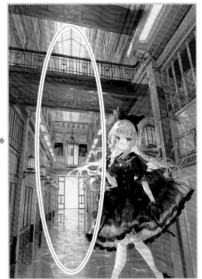

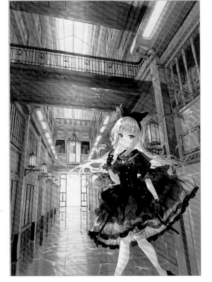

不要在同一張圖層上一次定好顏色，而是疊加圖層慢慢加深色彩，這樣才能透出深色調。

章魚與珊瑚簡單上色即可。牆壁也要畫上反射光。

⑦

改變線稿顏色
轉換印象

統合背景線稿圖層，勾選〔鎖定透明範圍〕，接著修飾天井附近的色調。使用〔鉛筆〕畫上若隱若現的紫或藍色，可以給人深邃的印象。

① 強化細節 提高畫面質感

接下來就回頭使用「CLIP STUDIO PAINT PRO」，繼續描繪背景的細節。
仔細繪製一些海中的要素，便可以使插圖的整體品質與畫面密度提升至更高的境界。

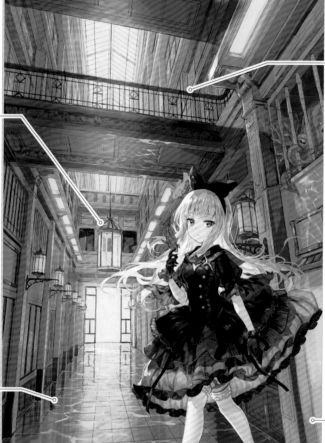

扶手
連接廊扶手的上緣，畫上白線作為側光。

街燈與花
留意花被光照到與沒照到的光影差異，呈現立體感。

地板
沿著地板的格子邊緣畫上白線，可以巧妙表現磁磚的立體感。

展示櫃
展示櫃給人水族館展示窗的印象。

②

連接廊加強透明感

連接廊的底面、銜接左側牆的牆面側光畫得透明些，使連接廊看起來彷彿穿透過去一般。

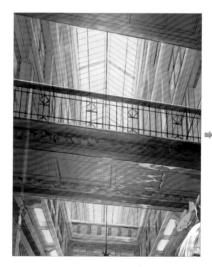

POINT

真實與想像的平衡

只要把遠方物件畫在前方物件上，就能簡單地畫出透明感。遠方物件畫得越清晰，就能使前方物件的透明度越高。不過如果要畫得更真實一點，還得考慮物件厚度造成的折射等條件，但這次還是以讀者方便理解為優先考量。

不過，設定連接廊為透明材質，卻沒有畫出另一側扶手穿透的景象，看起來也很奇怪；但若是畫到這麼詳細，又會使畫面看來很雜亂，所以我便省略了。還請各位作畫時，多多思考真實與想像之間的平衡，並以圖的美觀性為優先吧。

詳實畫出另一側的扶手，使畫面更顯精緻。

(3) 藉細節充實畫面

增加柱子側面的光線、掛在牆壁上的畫等等，進一步描繪細緻的物件。

【 柱子與玻璃窗 】

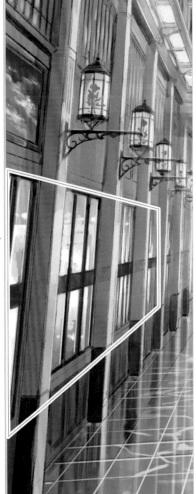

藤ちょこ's Comment

> 這些玻璃窗原本應該要映出迴廊對側的光景，但真的這樣畫不僅相當辛苦，而且畫面也很亂，所以我只用筆觸表現出「有映照什麼東西」的感覺。

柱子側面進一步加亮。我另外新增了混合模式〔相加（發光）〕的圖層，使用〔寫實G筆〕描繪玻璃窗表面的光影。

【 天井 】 【 畫 】

天井加上支柱等細節。

藍天的畫使用〔四角水彩〕的
筆刷（https://assets.clip-studio.
com/ja-jp/detail?id=1481478），
畫出猶如油畫般的質感。

④ 重疊圖層
營造空間深度

新增混合模式〔乘法〕的
圖層，在深處的牆壁上重
疊較暗的顏色藉以突出立
體感。接著新增混合模式
〔變亮〕的圖層，以光源為
中心，使用〔噴槍〕噴上
帶著灰色的淺水色，讓色
調暗淡，呈現出遠近感。

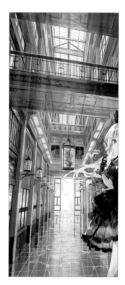

疊上較暗的顏色，突顯立體感

塗上帶灰的水色，強調遠近感

⑤ 點綴穿透光

仔細描繪人物身邊游動的魚。
新增混合模式〔相加（發光）〕
的圖層，在魚鰭部位畫上穿透
光，像頭髮一樣薄得能夠讓光
線穿透一般。

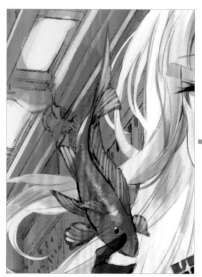 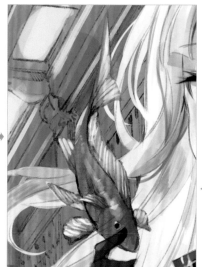

背景③ 使角色融入背景

(1) 賦予服裝 透膚感

新增混合模式〔乘法〕的圖層,將整個人物都加上影子,光線照到的部分用〔橡皮擦〕工具擦除,使衣服的一部分透出後方的頭髮與背景,表現出布料輕盈透膚的效果。

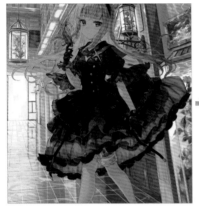 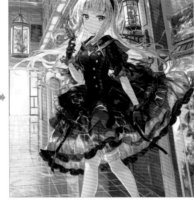

另外設混合模式〔相加(發光)〕的圖層,在衣服上畫出水紋搖曳,使服飾與背景自然融合在一起。

(2) 打開草稿 描繪海洋生物

留意構圖的流向,慎重配置海洋生物。

畫面前方
仔細繪製前面的魟魚。

迴廊內部
配置與深藍色調相襯的白色的魚。

地板下方
畫出悠游在迴廊下的海豚剪影。

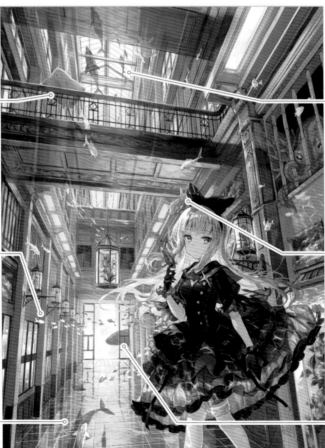

迴廊之外
天井上方也畫上魚,表現空間的深度。

人物附近
為了襯托少女附近的魚群,其他的魚大多都沒有色彩。

迴廊盡頭
配置黑色鯨魚,以襯托白色的空間。

③ 貼入素材
 使背景色調更鮮活

我想要讓背景色調更鮮明，另外又新增混合模式〔變亮〕的圖層（不透明度64％），把素材「Light-Bokeh-43」貼到天井附近。不要的部分用〔橡皮擦〕工具清除。

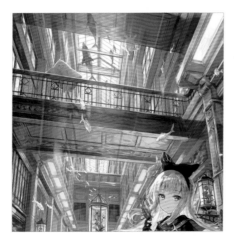

從「DESIGN CUTS」這個網站下載的付費素材包「60-Light-Bokeh-Overlays-Mix-Pix-Box」（https://www.designcuts.com/product/60-sunlight-bokehs-overlays/）的其中一張。想加上閃亮的光芒時，這會是很好用的素材。

④ 畫出氣泡
 表現水中世界

為了呈現身處水中的感覺，接著要畫上泡泡。
使用的工具是〔寫實G筆〕，關掉筆壓的不透明度變化，就能畫出銳利的邊緣。

以白色畫出泡泡外緣，並在上半部隨意疊加光線。

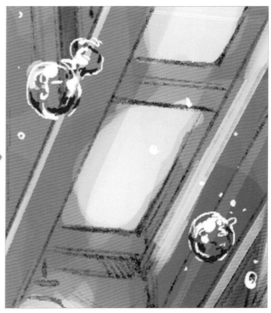

以泡泡下半部為中心疊加紺色。如果是小泡泡，這樣畫看起來就相當其實了。另外要注意，泡泡的形狀不是正圓，稍微歪曲點才比較自然。

泡泡中「疊加的顏色」，其實就是映照出周圍的顏色。
因此在頭髮附近湧現的泡泡不會用紺色，而是用褐色
系的顏色來堆疊。

人物前方畫上較大的泡泡，並套用〔高斯模糊〕功
能。這樣就能模擬攝影中因景深（➡P.143）而造成
的模糊，使遠近感更突出。

⑤ **沿著透視線
畫上光的顆粒**　　新增混合模式〔相加（發光）〕的圖層，在各處沿著高度的透視線，描出光的顆粒。
讓顆粒帶有彩虹般的層次，使顏色更複雜。

這個步驟裡我順道補畫不小心忘
記的髮箍蕾絲。

⑥ 貼入素材 加強背景質感

大半背景、連接廊與地板的一部分,均貼上自製素材或自己拍攝的照片。

【 素材「nigi」】

 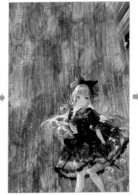 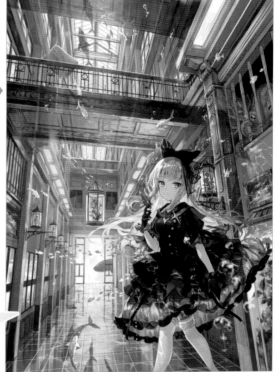

將色相改為藍色系,並套用混合模式〔柔光〕(不透明度40%)貼到背景中。

> 素材配合構圖的高度透視線,自由變形扭曲,補強透視效果。

【 水族館拍攝的水的照片① 】

套用混合模式〔柔光〕(不透明度64%)貼入連接廊。

【 水族館拍攝的水的照片② 】

套用混合模式〔相加〕(不透明度55%)貼入局部地板上。

最後修飾 最後的階段裡，就不斷調整色調或細節，直到自己滿意為止。

① 地板疊上水色 新增混合模式〔相加〕的圖層（不透明度27%），為地板加上水色，緩和整體色調。

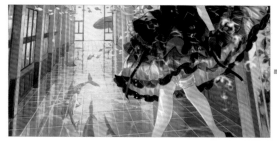 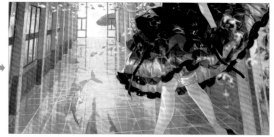

② 利用色調補償 調整彩度 我覺得背景有點鮮豔，所以新增一個色調補償圖層「色相‧彩度‧明度」，稍微降低彩度。

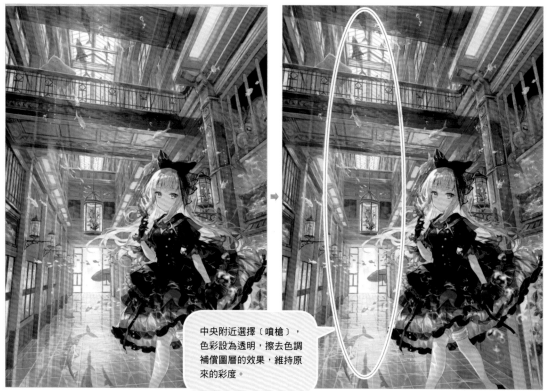

中央附近選擇〔噴槍〕，色彩設為透明，擦去色調補償圖層的效果，維持原來的彩度。

色相‧彩度‧明度		
色相(H):	0	OK
		キャンセル
彩度(S):	-30	
明度(V):	0	

從「圖層」面板中，選擇「新色調補償圖層」→「色相‧彩度‧明度」。

POINT

運用彩度差異，加強立體感

畫面中希望突出的部分調高彩度，其他部分則調低彩度。像這樣利用彩度的差異對比，便可以加強插圖的立體感。

③ 調亮整體畫面

接著在所有圖層的最上層，
新增色調補償圖層「色調曲
線」，將整個畫面調亮。

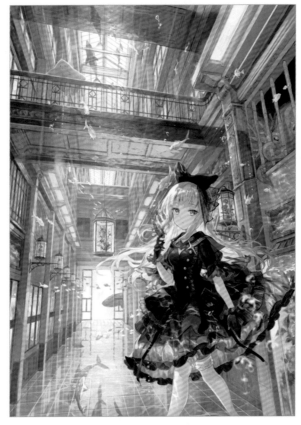

④ 打開草稿
表現水中重影

草稿一般在完成階段中不會顯示，不過這次調成不透明度14％淡淡顯現。雖然效果不明顯，
不過確實增加了水的搖曳感。

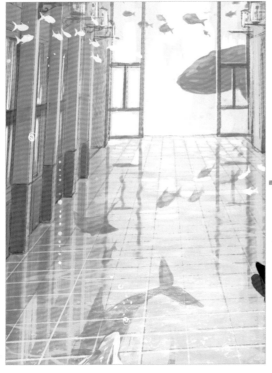 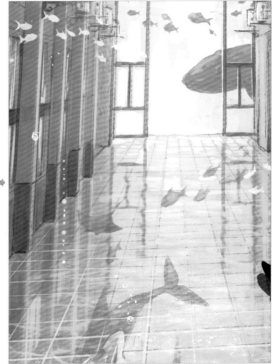

⑤ 疊上藍色
降低頭髮色調

由於人物的頭髮太顯眼了，所以利用混合模式〔柔光〕圖層（不透明度80％）疊上暗淡的藍色，降低頭髮的色調。

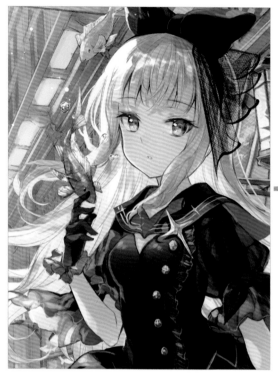 →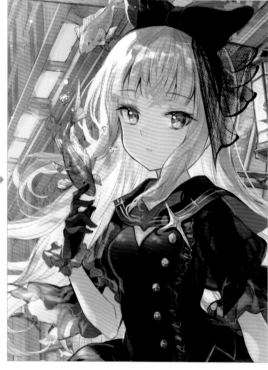

⑥ 刻畫細節
微調密度完成作品

連接廊或部分服飾使用〔水筆〕描上細斜線，突顯密度差（➡P.143），這樣便完成了。

為了避免看來雜亂，要用畫網格的要領分成多個區塊，每個區塊統一線的方向。

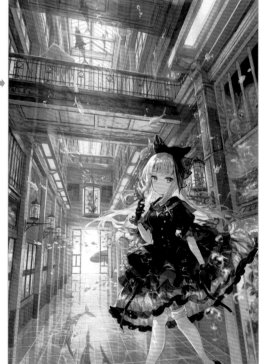

〔 色彩透視法＆空氣透視法 〕

在物件上加入固有色之外的顏色時，我都會以「色彩透視法」為原則。
就連插圖的整體配色，有時也會參考色彩透視法來調配。

【 色彩透視法 】
活用色相與彩度

紅、橘、粉紅等暖色系顏色，能夠拉近距離；相反地，藍、綠等冷色系顏色，看起來則會拉開距離。即使是同一色相的顏色，彩度高的看起來會比較近，彩度低的則像在遠處。活用以上色彩法則的技法，就稱作色彩透視法。

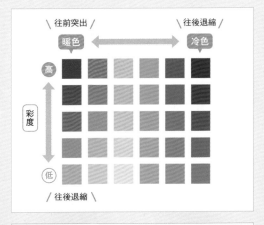

往前突出 　　　　　 往後退縮
暖色 ◄─────► 冷色
高
彩度
低
往後退縮

❶ 額頭周圍加上紅色或橘色，看起來像傾身向前。
❷ 深處和內側則混合了藍色或紫色。

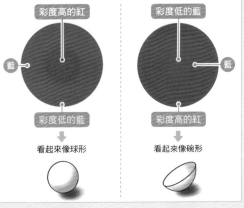

彩度高的紅　　　　彩度低的藍
藍　　　　　　　　　　　　　藍
彩度低的藍　　　　彩度高的紅
看起來像球形　　　看起來像碗形

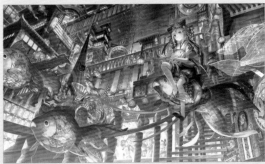

近景運用紅色、遠景用藍色的相近色彩，強調遠近感。

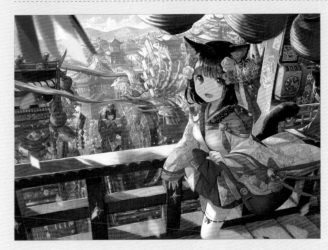

【 空氣透視法 】
活用模糊輪廓

距離越遠，物件的輪廓看起來就越白、越模糊，空氣透視法就是活用這個原理的技法。順便一提，新增混合模式〔變亮〕圖層把暗淡的顏色套在遠景時，就能輕鬆做出「位在遠處」的視覺效果，很推薦各位使用。

遠景朦朧模糊，近景則描繪得清晰可見。

（©產経新聞社／藤ちょこ）

CHAPTER

4

東西洋折衷
奇幻世界的畫法

這是由和風、西洋風、中華風三種風格交織而成的幻想世界。本章節將會介紹

活用景深的透視法，以及戲劇效果煥發的光影演出。

『魔女與絢彩庭園』

我想畫出偷偷溜進庭園中的孩子與「魔女」眼神交會的瞬間、這個很有戲劇張力的場景。花團錦簇的畫面非常華麗，也是我很喜歡畫的場景，只不過畫起來真的很費力就是了⋯⋯。

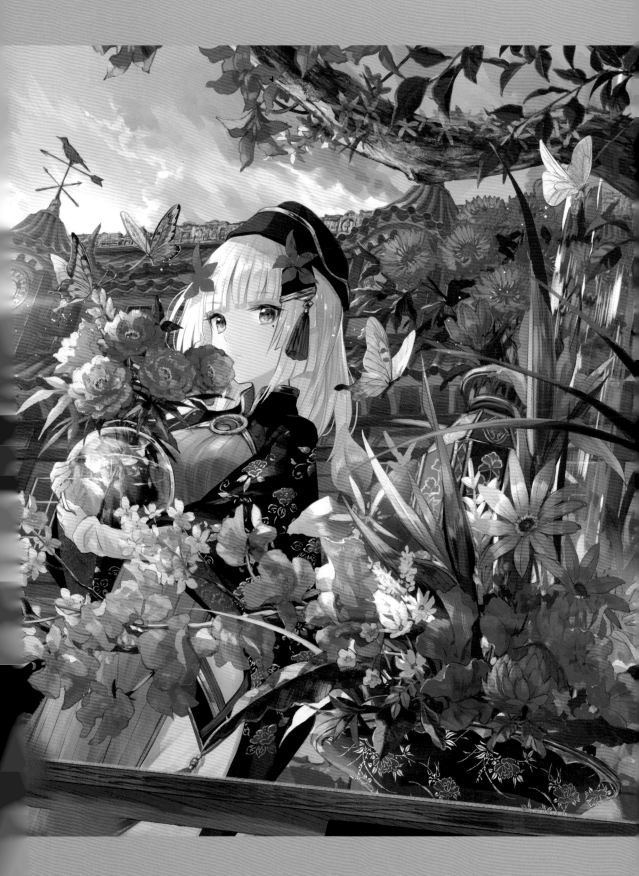

以角色為起點 構築整幅作品的設定

人物設計圖 畫「人物」是最讓我開心的過程，所以這次就以人物作為起點，來擴展整個故事。

服裝

衣服的外形雖然是旗袍，但身體部分的布料卻像縱條紋的毛衣，配合東西洋折衷的世界觀。

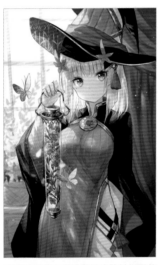

其實以前我也畫過與這次設計相同的人物。這張作品除了配色不是紅而是藍以外，帽子的造型也不同，更強調了魔女的感覺。由於「顏色」會帶給人強烈的印象，所以即使是同樣的設計，只要改變顏色，說不定就能帶來有趣的變化。

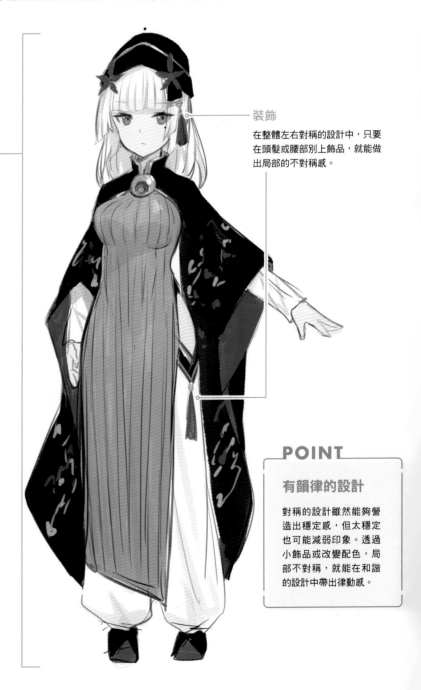

裝飾

在整體左右對稱的設計中，只要在頭髮或腰部別上飾品，就能做出局部的不對稱感。

POINT

有韻律的設計

對稱的設計雖然能夠營造出穩定感，但太穩定也可能減弱印象。透過小飾品或改變配色，局部不對稱，就能在和諧的設計中帶出律動感。

穩定構圖

整幅作品的構圖，是從「各色的花朵與少女」這個大概的情境出發。

從插畫筆記中擷取適合的構圖

我常在出門時想到構圖靈感或是一些點子，所以會隨身帶著一本小筆記本，隨時做筆記。這次的插圖也是從筆記本中選用的構圖。

掃描筆記本，然後從選單中選擇〔建立透視規尺〕，設定3點透視。拉出這張構圖的透視線，使整體空間變得更易懂。

視線高度

採用傾斜的視線高度，畫面更顯生動。

配合透視線，仔細地畫出人物與各項物件。詳細設定或場景可邊畫邊構思。

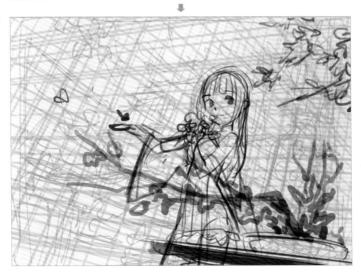

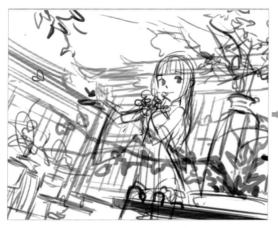 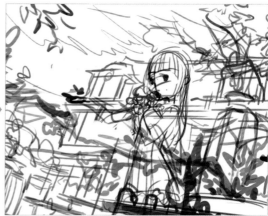

人物起先是面朝讀者方向，但我改成稍微側臉的姿勢。

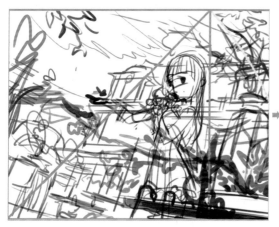 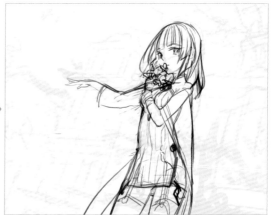

如果不知道該如何平衡整體構圖，就套用白銀比例的範本，加上各項細節。

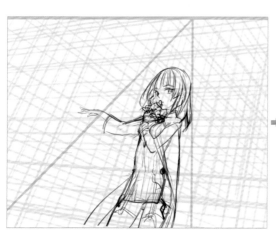

人物從原先像是追著蝴蝶的姿勢改成抱著花瓶，給觀者更內向的印象。

完成草稿

繼續加上圍繞人物的花草、蝴蝶，以及背景等各種物件，完成草稿。

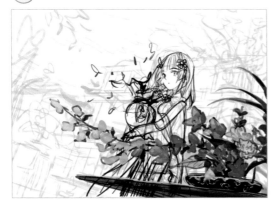

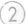

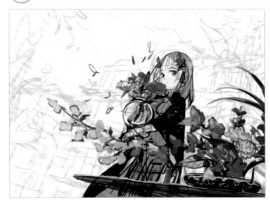

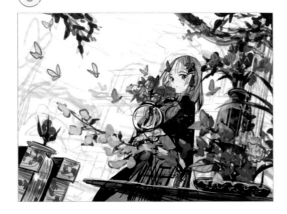

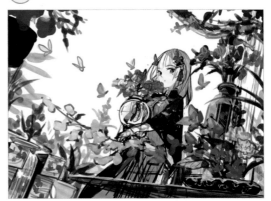

POINT

即使配色多彩繽紛
也要保持一致性

前方格外顯眼的物件（花）是從插花
聯想而來的，所以我均勻配置了各式
各樣的花朵。另外，我也讓花的枝葉
往左側伸長，使畫面流動起來。花的
配色為紅→橘→黃的漸層色調，即使
色彩繽紛也能營造出統一感。

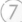

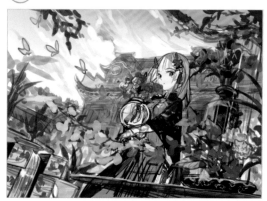

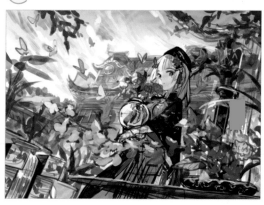

草稿完成

由於構圖以人物為起點，
引導讀者的視線往左上移
動，所以又加上蝴蝶。

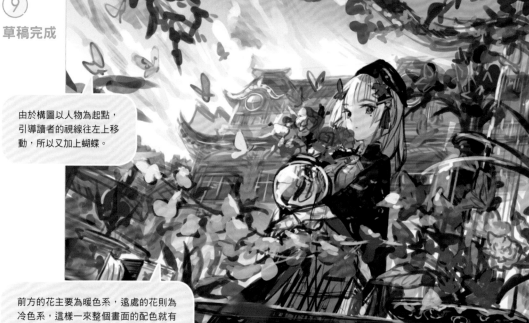

前方的花主要為暖色系，遠處的花則為
冷色系，這樣一來整個畫面的配色就有
如彩虹一般。

決定花的種類

花的種類與配置可以營造出和洋折衷的氣氛。
畫中的花卉本身是以現實中的花為基礎,再稍做修改而設計。

【 牡丹 】

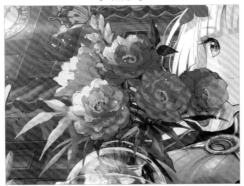

我原本想在人物手上的花瓶中畫上玫瑰,但這樣西洋風的感覺太強,所以我改成有東洋感的牡丹。

【 細莖石斛 】

粉紅色的花寄生並纏繞在右上方歪扭曲折的樹枝上。雖然外形不太一樣,但這粉紅色小花的原型是「細莖石斛」。

【 櫻花與香豌豆 】

桌上前方花瓶所插的各種花卉中,雖然當中有自創的品種,但也有衍生創造的,譬如向左側伸長的花就是以櫻花與香豌豆為原型所畫。

【 矢車菊 】

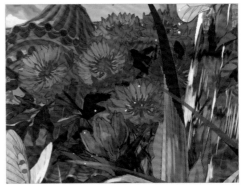

位於畫面右方稍遠一些的大花瓶,瓶中的藍色花朵是「矢車菊」。

【 循環裝置 】

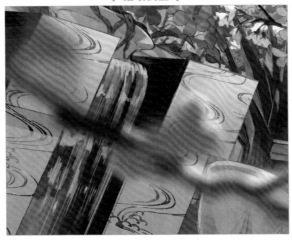

畫面左下有著像是讓水可以循環的裝置。雖然在插圖中無法看見全景,但其實這個裝置像迷宮一樣蜿蜒環繞整座庭園,供水給園中所有的植物。設定上,擺在這個循環裝置上的植物是直接浸在水流中。

決定建築物的設計
建築物分別採用了和、洋、中式的要素，刻意設定成不可思議的外觀。

從明治到昭和初期 融合時代的建築

背景這棟建築以洋館為基底，再加上和式時鐘、中華風格的瓦片屋頂等要素交織而成。明治～昭和初期的建築有許多和洋搭配極為絕妙的設計，在我想要畫和洋折衷的建築物時很常參考。順帶一提，我個人推薦的資料集是《看板建築·モダンビル·レトロアパート》（Graphic社）。

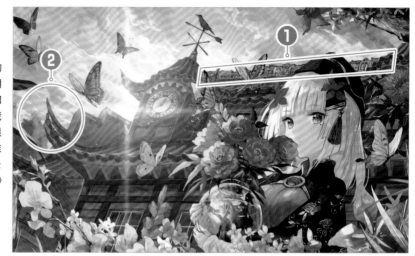

❶

屋頂上方有許多精緻的雕刻。實際上，中式建築有許多像左邊照片中這樣的裝飾，我在插圖中便是參考了這種設計。

❷

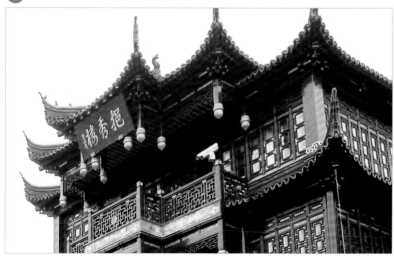

屋簷整個翹起來的中華風屋頂，紅色外牆也很有中國建築的感覺呢。順便一提，左邊這張照片是我在非常喜歡的景點──上海的「豫園」所拍攝的。

拓展世界觀 　一邊畫，一邊構思詳細的設定與場景，慢慢推展這個奇幻世界的背景。

時鐘各自顯示不同的時間，
以及指著不同方向的風向標

前往溫室
的迴廊

溫室

庭園中綻放各式各樣的花

位　於郊外的森林深處，隱藏著一棟不可思議的宅邸。傳說中，宅邸的庭園內栽種了非常多世間從未見過的美麗花朵，可是萬一被住在裡面的「魔女」發現有外人進入，那個人就再也回不來了……。

我我試著畫出一棟流傳著這種煞有介事的傳說、充滿神祕氛圍的宅邸與庭園，以及住在其中的「魔女」。附近村落的小孩在試膽遊戲中偷偷溜進庭園，卻不小心被「魔女」發現——這張插圖便是從這個情境瞬間聯想而來。

透過較低的視線高度，表現出小孩彎腰躲藏在花叢中，悄悄貼著地面移動的視角，並以抬頭仰望魔女作為構圖角度。

除此之外，草稿中的天空雖然是藍天，但完成版改成了黃昏。即使從配色上來看，藍天能把畫面顏色漂亮地整合在一起，但是黃昏時分又有「逢魔時」的別稱，能夠渲染出昏暗神祕的氣氛。我覺得相比藍天，夕陽西落的背景更能強調「撞見不該看的東西」的劇情張力，所以就改成了黃昏。

加上夕陽（➡P.106）與十字光（➡P.111），可在神祕氛圍中展現戲劇性。

加入和、洋、中式要素
展演戲劇張力

服飾、植物種類、花瓶風格、建築裝飾等等，
處處散見和、洋、中各自的元素，融合出不可思議的氛圍。
再藉由光影演出，營造一個蒙上神祕色彩的非現實場域。

人物線稿

① 新增圖層　重新描繪線稿

注意人體比例，並適當交互使用藍色、焦茶色、紅紫色等顏色來呈現複雜的色彩。線稿使用〔寫實Ｇ筆〕描繪。

 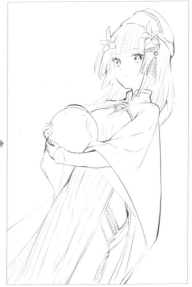

② 簡單上底色

人物線稿完成後，建立圖層資料夾統整，同時套用混合模式〔乘法〕。在線稿資料夾下新增圖層，塗上底色，只有頭髮與髮飾分開另建圖層。

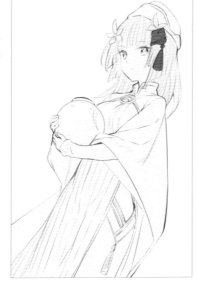

角色上色① 整個人物都塗上顏色

① 為人物的肌膚 與表情上色

因為人物設定上是逆光配置,所以要留意前方會比較暗,接著為人物著色中最重要的肌膚和表情上色。※眼睛的上色方式,請參照➡P.35。

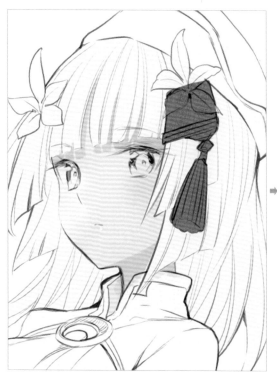 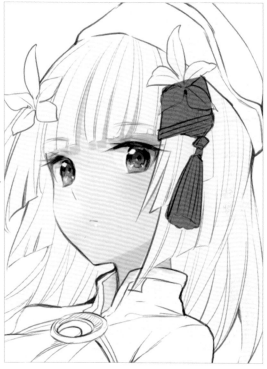

② 為人物整體 疊上色彩

整個人物塗上淡紫色,加入陰影做出立體感,再新增混合模式〔乘法〕圖層,一層層疊上物件的顏色,接著仔細描繪衣著質感與裝飾的色彩。※關於角色的上色方式,請參照➡P.36

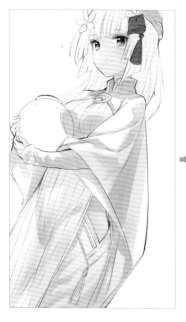 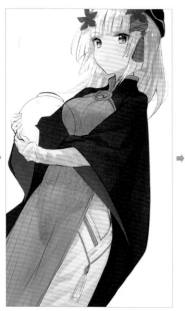 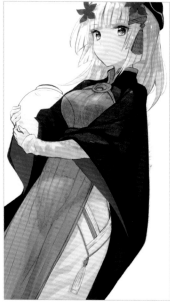

角色上色② 為人物手中的花瓶上色

① 花瓶呈透明 表現玻璃質感

在瓶身上畫出後方抱著花瓶的手臂，看起來就會像是透明的玻璃材質。為了進一步呈現透明感，使用〔寫實G筆〕，沿著瓶身邊緣畫上較強的白色側光；接著降低不透明度，在輪廓內側疊上一圈薄薄的白色。

② 描繪花瓶質感

為了畫出圓潤散發光澤的質感，花瓶四周都要畫上高光。另外，因為透過玻璃所看見的景色會扭曲變形，所以也要將瓶身後的少女胸部稍微變形，使線條呈現不連貫的樣子。

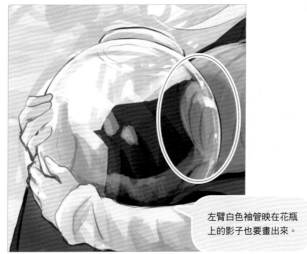

左臂白色袖管映在花瓶上的影子也要畫出來。

③ 描繪花瓶中的花

使用〔水筆〕，畫出牡丹花的花瓣線稿，接著使用〔四角水彩〕與〔寫實G筆〕上色。

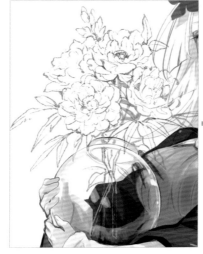 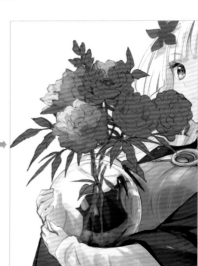

④

畫出誇張的穿透光

花瓣很薄，能夠映出後方照來的明亮光線。因此在部分花瓣畫上黃色，大膽地表現這種穿透光，使花瓣看起來就像會發光一般。大致完成上色後，就增設資料夾，統整線稿圖層與上色圖層。

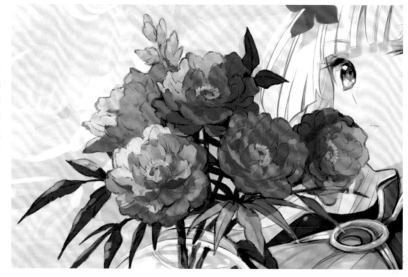

⑤ **在花瓶中添入水
考量光線折射**

花瓶瓶口的樹枝使用〔指尖〕工具抹開，接著在花瓶中畫上水，用〔選擇〕工具圈住水中的樹枝往左邊錯開，就能表現出水中的折射現象。

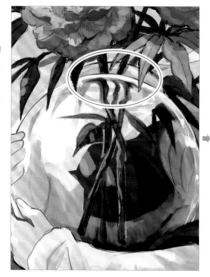

⑥ **加上光線
營造立體感**

在圖層上方新增混合模式〔相加（發光）〕的圖層，使用噴槍在花瓶上噴一點橘色，就能表現出立體感。

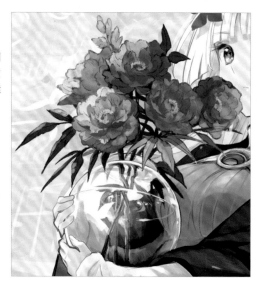

背景① 前景物件上色

① 前方花卉描繪線稿　背景先從前方的各種花卉開始畫起。
以草稿為底圖，重新畫出底稿，再使用〔水筆〕仔細描出線稿。

② 考量光線演出將花塗得明亮些　前方的花與牡丹作畫方式相同，主要使用〔四角水彩〕〔寫實G筆〕來描繪。
雖然設定上是逆光，但薄薄的花瓣能透光，所以要塗得亮一些。

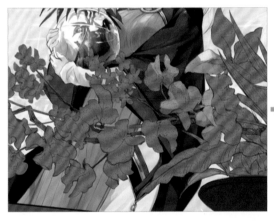 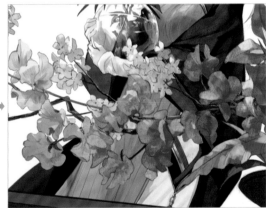

③ 統整圖層繪製細節

先將線稿與上色圖層統整起來，然後詳實描繪線稿的細節，把小花都畫出來並調整造型。

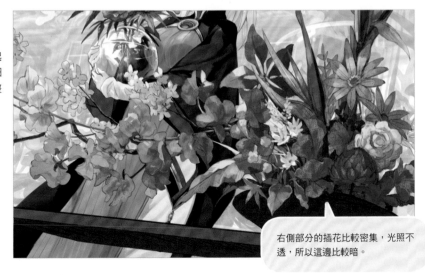

右側部分的插花比較密集，光照不透，所以這邊比較暗。

④ 貼入素材
完成花瓶紋樣

在花瓶上貼入和風紋樣的素材。作畫時可以顯示白銀比例（➡P.52）的範本，一邊確認整體均衡感，一邊繪製。

從《和風伝統紋樣素材集・雅》（SB Creative）中選用「3sy101」貼上。素材不是直接貼入就好，還要改變顏色或增強色調，配合插圖印象稍作調整。

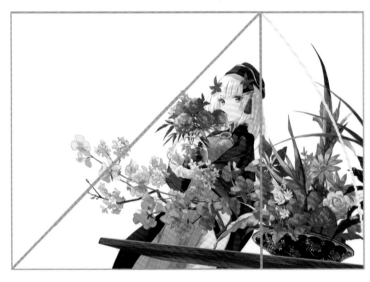

即使是細節作業，也要不時返回全圖預覽，確認插圖整體的均衡感。

⑤ 聚焦氣氛
適時添補植物

樹枝上的青苔使用〔墨筆（濃滲）〕，其他地方則是用〔寫實G筆〕畫成。描繪時，要注意前方的葉片不能畫得太粗糙隨便。

⑥

繪製藍色花卉 醞釀和風感

接下來描繪畫面右側較遠處的大花瓶與各式花卉。由於花瓶左側面有照到光，所以要塗得亮一點，呈現立體感。

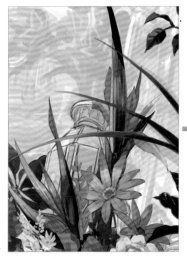 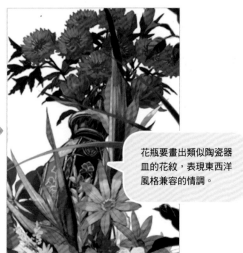

花瓶要畫出類似陶瓷器皿的花紋，表現東西洋風格兼容的情調。

⑦

描繪循環裝置 處處留意透明感

接著是左下的水循環裝置。水流要畫上縱向的筆觸，再畫出裝置內側的焦茶色調，讓水看起來具透明感。

裝置的前方，貼上《和風伝統紋樣素材集・雅》（SB Creative）的「3sz 105」素材。

藤ちょこ's Comment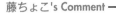

「和風紋樣」能帶給人強烈的印象。無論是什麼形狀的東西，只要貼上和風紋樣，就能散發出東方氣息。

素材部分，使用〔噴槍〕隨機噴上黃～土黃色。藉由這種部分高光的上色方式，可以呈現出金色般的色調。

⑧ 畫出多樣的花卉
構成花團錦簇的風貌

循環裝置上頭也畫上花卉植物。繪製時，要時時留意光線與陰影，在裝置前後畫滿各式各樣的植物，並交錯成繽紛的景致。

【 循環裝置上方 】

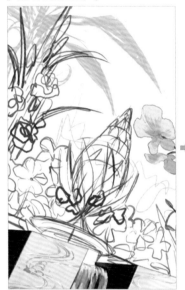

【 繽紛多樣的植物 】

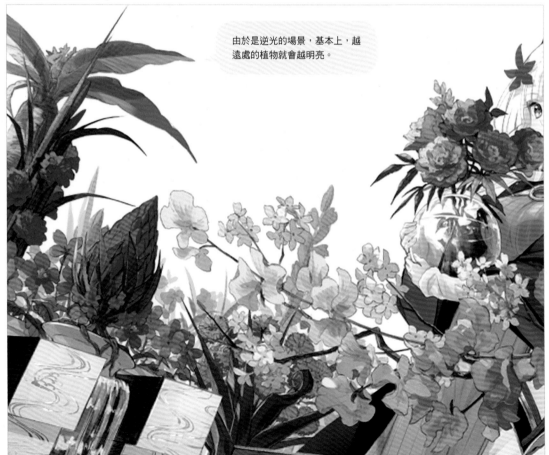

由於是逆光的場景，基本上，越遠處的植物就會越明亮。

⑨ 畫上小瀑布
變形花朵

右側的植物前方畫上一個小瀑布。雖然這時背景已經幾乎畫好了，不過還是要用〔指尖〕工具沿著水流扭曲藍色的花，強調水的透明感。

背景② 後景物件上色

① 人物整體
保有立體感

在繪製後景之前，先新增混合模式〔乘法〕圖層，為人物整體塗上紫色，但是為了避免人物看起來臉色很糟，肌膚部分要用〔噴槍〕改成橘色。光源照到的部分再用〔橡皮擦〕消去，最後把圖層的不透明度降低到40%。
之後再為人物畫上陰影，就能加強人物的立體感。

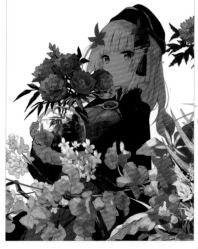 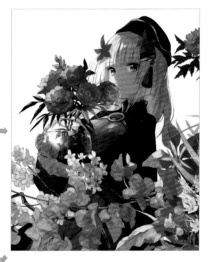

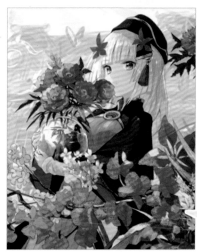

前方的花卉也同樣稍微加上陰影。

② 以草稿為底 畫上背景建築物

首先在後方建築物的位置畫上透視線，再依照此透視線，重畫詳細的草圖。

描線稿時，使用〔水筆〕畫出略為朦朧的線條，屋簷下方等陰影部分再使用調低不透明度的〔G筆〕大致描繪。

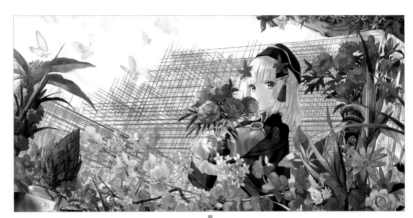

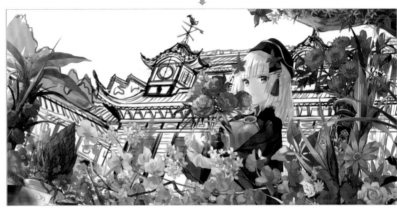

③ 建築上底色

在線稿圖層下方新增圖層，用來塗上底色，屋頂與牆壁共用同一個圖層。之所以都用相同底色，是想要讓建築物帶有統一感。

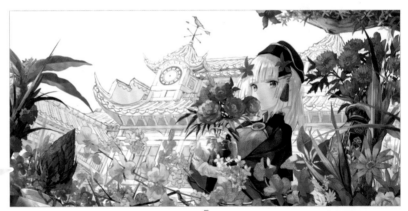

我貼上自製的和式時鐘素材，完成時鐘的部分。

【 和式時鐘素材 】

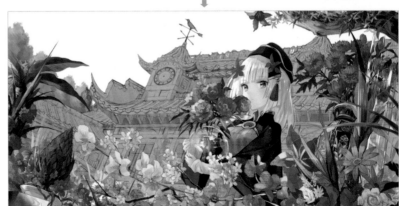

④ 加強光源
為建築上色

使用〔四角水彩〕〔寫實G筆〕為建築物上色。
上色時，注意光源（太陽）從後方照射，因此前方幾乎都會產生影子。

藤ちょこ's Comment

我是在上完建築物的底色後，才想到把
天空畫成黃昏比較有氣氛。黃昏帶有一
種神祕感，而且好像也能放進戲劇性的
光線演出，所以從這個步驟開始就改成
黃昏背景了。

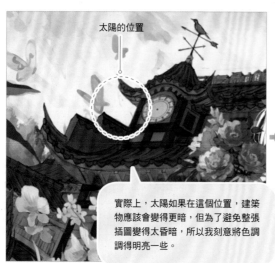

太陽的位置

實際上，太陽如果在這個位置，建築
物應該會變得更暗，但為了避免整張
插圖變得太昏暗，所以我刻意將色調
調得明亮一些。

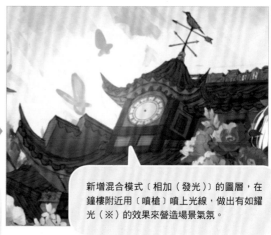

新增混合模式〔相加（發光）〕的圖層，在
鐘樓附近用〔噴槍〕噴上光線，做出有如耀
光（※）的效果來營造場景氣氛。

※攝影用語，是指強光射入鏡頭，使照片一部分或整
體洗白的現象。

⑤ 描繪建築細節

使用〔水筆〕或〔寫實G筆〕，在線稿上描繪建築物的細節。
刻意留下明顯的筆觸，呈現出木頭的質感。

⑥ **為建築整體塑造立體感**

雖然建築物的前方幾乎都是影子,很難突顯立體感,不過只要誇大照在瓦片上的光源效果,就能做出一定程度的立體感。

誇張描繪光影

⑦ **運用陰影加強建築景深**

為了突顯鐘樓建築與左側後方建築之間的距離感,新增混合模式〔正常〕圖層,在建築物交界處使用〔噴槍〕,疊上一層淡淡的灰藍色。

⑧ **畫出時鐘的鐘盤與屋頂裝飾**

仔細畫出時鐘的鐘盤。至於屋頂上的細緻裝飾,可直接用實際拍攝的照片當成素材貼上去。(➡P.94)

【 鐘盤 】

【 屋頂裝飾 】

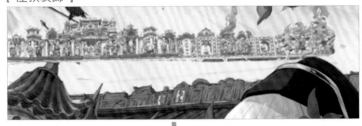

剪裁照片中想要使用的部分,用〔自由變形〕工具配合透視線扭曲,再新增混合模式〔覆蓋〕的圖層(不透明度100%)疊上去。

貼上素材後,大致畫上陰影並調整外形。

背景③　調整整體背景

① 掌握閱讀動線
畫上雲彩

畫雲時，雲氣的流動方向要大體保持一致。這次由於是以人物為視線起點，再透過植物與蝴蝶帶出往左上的動線，所以雲也要往左上方流動，補強整張圖的流向。

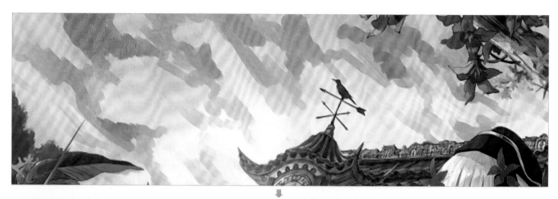

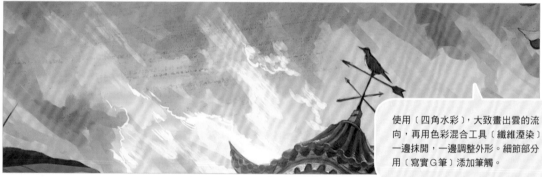

使用〔四角水彩〕，大致畫出雲的流向，再用色彩混合工具〔纖維暈染〕一邊抹開，一邊調整外形。細節部分用〔寫實G筆〕添加筆觸。

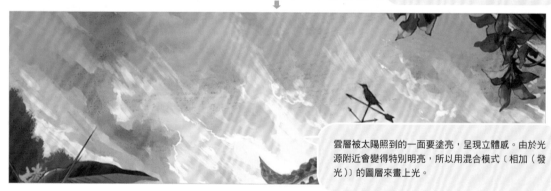

雲層被太陽照到的一面要塗亮，呈現立體感。由於光源附近會變得特別明亮，所以用混合模式〔相加（發光）〕的圖層來畫上光。

② 黃昏與後景
色調融為一體

新增混合模式〔覆蓋〕的圖層（不透明度40%），在建築後方的樹林塗上橘色，使林木與天空的顏色可以融為一體。

③ 鐘樓加上耀光

新增混合模式〔濾色〕的圖層（不透
明度80％），再用〔噴槍〕噴上淡淡
的粉紅色。

④ 人物周圍
畫上蝴蝶

考量到畫面均衡感，大致決定好蝴蝶位置後就開始畫線稿。
蝴蝶的花紋、大小與位置在上色時再做適當的調整。

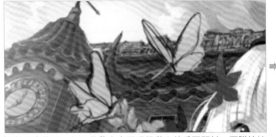

雖然是小物件，但卻是帶出畫面視覺動向的重要關鍵，要謹慎決
定配置。

畫線稿時，為求方便，可在圖層下方新增白色圖層來繪製。

蝴蝶的配置與大小
要適當調整。

花紋雖然參考了現實中的蝴蝶，但在配色上更為繽紛。

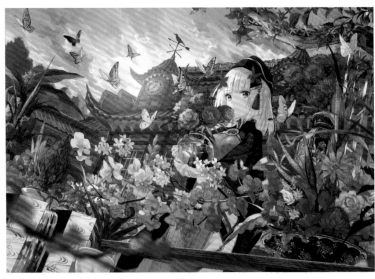

整張圖幾乎完成了。

最後修飾 　接下來就調整陰影、加強細節、貼入素材，逐步完成整幅作品。

① 植物補上穿透光 加強立體感

新增混合模式〔相加（發光）〕的圖層，使用〔噴槍〕或〔寫實G筆〕，為花瓶中的花加上穿透光。由於後方是稍暗的建築物，所以只要在物件邊緣加上一點光，就能藉明暗差異來襯托立體感。

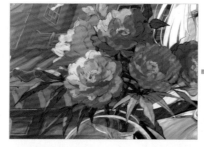 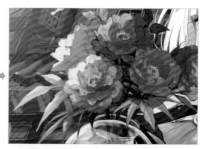

② 配合光源變化 修正陰影

左側的植物是插圖還在藍天階段時所畫的，所以要配合現在的光源，修改影子的方向。

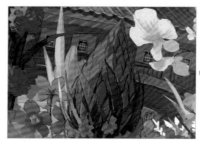 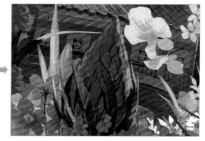

③ 針對全景 加強立體效果

在左下方加上影子，或在最前方的植物邊緣加上強光，使整張插圖都呈現立體效果。

藤ちょこ's Comment
考量到構圖景深效果（➡ P.143），最後我讓畫面前方的植物模糊化，創造畫面的遠近感。

④ 考量色彩均衡 改變眼睛顏色

這時我覺得畫面配色有些不平衡，所以把眼睛顏色改成藍色。就算到了完工階段，大膽改變顏色有時也能改善構圖的均衡程度。

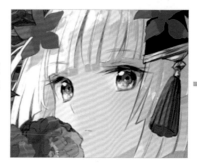 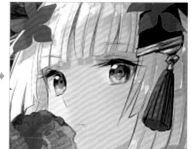

⑤ 貼入素材 細節也不容錯過

背景後方的建築物、蝴蝶,以及人物衣飾的金屬材質等,這些細節部分也都貼上素材,提高畫面的密度。

【 蝴蝶 】

自製的寶石素材。

↓

套用混合模式〔色相〕(不透明度33%)貼上去。

【 建築物 】

從素材網站「DESIGN CUTS」下載的素材包「Vintage Paper Textures Apothecary」,選用「Apothecary-4」再加工製成的素材。

➡

套用混合模式〔覆蓋〕(不透明度50%),貼到部分建築物上。

【 衣服 】

從《和風伝統紋樣素材集・雅》(SB Creative)選用「1ksh14」,套用混合模式〔正常〕貼上。

➡

新增混合模式〔相加(發光)〕的圖層,加上局部高光,就能呈現出金絲刺繡般巧妙的立體感。

⑥ 添加光線 展現戲劇張力

新增混合模式〔相加(發光)〕的圖層,在花瓶與蝴蝶周遭零散添加光的顆粒,表現出空氣的流動感與密度感。接著在光源附近加上十字形的光,營造戲劇氣氛。

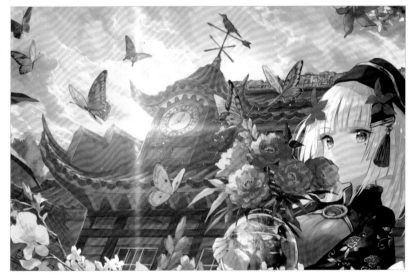

⑦ 拉開背景距離 突出人物

統整建築物、天空等遠景部分的圖層,套用〔高斯模糊〕稍微模糊背景,強調遠近感。最後只要微調在意的部分,再把細節畫得更精細後就完成了。

〈 不同的反射質感 〉

隨著物件材質不同，反射的程度也會出現差異；
只要細心微調，就能表現出各種質感特色，令人印象更深刻。

【 反射程度 ★★★ 】
磨得很亮的金屬或鏡子

光線幾乎完全反射，所以物件下方沒有影子。

【 反射程度 ☆★★ 】
大理石地板或有光澤的塑膠

距離接觸面越遠，物件的成像就越模糊。如果再畫出淺淺的
影子，就更有真實感了。

【 反射程度 ☆☆★ 】
木頭、地毯或水泥

雖然幾乎不會出現倒影，但接觸面會稍微帶點物件的顏色，
可以給人緩和柔軟的印象。

【錯誤範例】
只是複製反轉再貼上

即使是反射映出的倒影，也同樣適用透視原則，不應用複製
＆貼上的方式，而是要確實畫出反射的物件。

藤ちょこ's Comment

如果不採用複製＆貼上的方法，而
想要實際畫出反射的物件時，可以
在鏡子上放置物品作為繪圖參考。

還有一種例外情況，如果是沒運
用透視法的設計性構圖，即使直
接複製＆貼上倒影，也不會顯得
太古怪。

CHAPTER

5

科幻風格
奇幻世界的畫法

這是組合了有如平面設計般的要素所展現的「科幻風」世界。本章將介紹運用

「圓的構圖」，以及活用素材豐富畫面的方法。

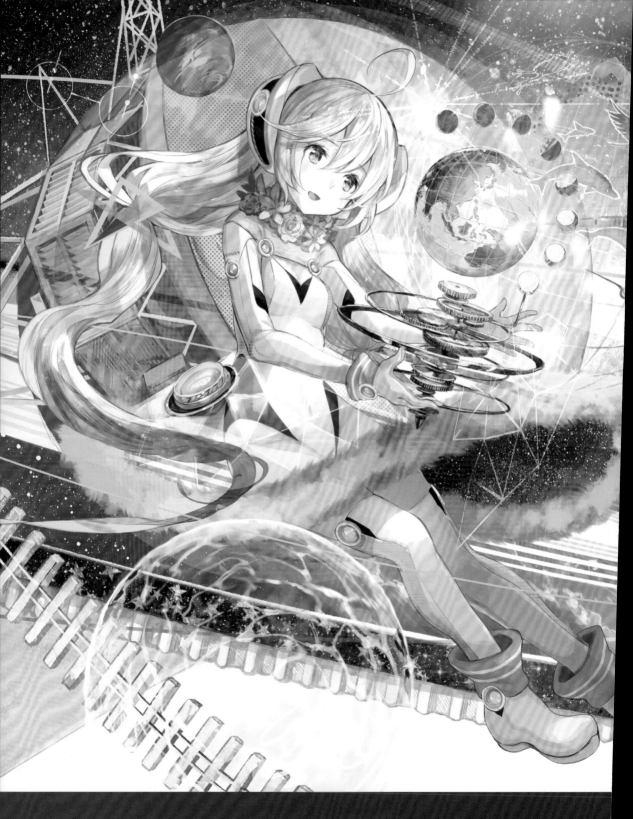

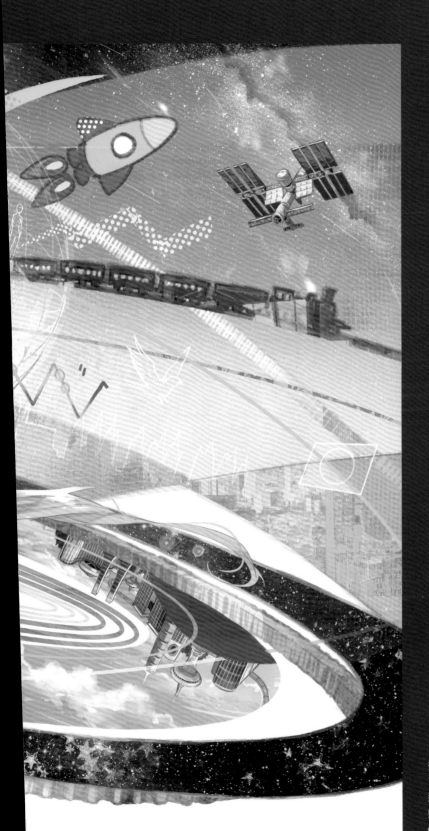

「仿生人會夢見故鄉的天空嗎？」

畫面中充滿宇宙相關的物件，像是打開了玩具箱般散落在四處。我試著畫出了這張富有粉彩色調又可愛的插圖，標題則是致敬菲利普・K・狄克的科幻小說《仿生人會夢見電子羊嗎？》。

以喜歡的圖像為主題
用圖形構築世界觀

拓展世界觀 我對「航海家金唱片」的概念深感著迷，也從相關圖像中獲得繪圖靈感，想塑造出帶有復古未來主義風格的世界觀。

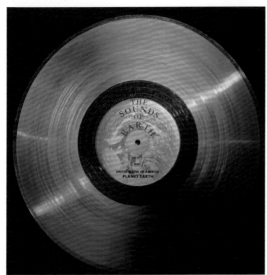

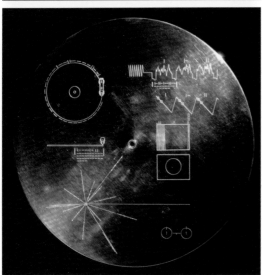

1977年，隨兩艘航海家探測器一同發射的唱片。唱片中記錄了可傳達地球有生命與文明存在的聲音和影像，期望外星智慧生命或未來的人類能夠捕獲並加以解讀。

前 往宇宙航行的航海家探測器，還有搭載其上、紀錄地球歷史與文明的航海家金唱片，這一場太空探索計畫令我深深著迷，總想著要把這些畫成插圖。

近未來開發的航海家9號，其實是一台少女型的仿生人，科學家在她的身上記錄了地球的歷史與文明，好用來代替金唱片。這個仿生人少女夢想著總有一天能遇見外星人，一邊踏上了飛往太空的旅途。雖然等到夢想成真時，說不定地球早已經毀滅了，但至少在她的心中還留有故鄉從前的模樣。她今天仍獨自在宇宙中漫遊，同時思念著她的家鄉……。

因為這張插圖含有這樣的背景故事，我想呈現出有點哀傷的氣氛，所以儘管少女帶著微笑，但也有點快要哭出來的樣子。我試著畫出像這樣絕妙的表情。

航海家1號與2號，實際上是在1970年代發射，因此我特別注意這張插圖應該表現出復古未來主義的風格。另外，畫中各處的圖形是以航海家金唱片封面上的圖形為基礎所畫的。

第2～4章皆是塑造某單一空間的插圖，不過這次整張插圖則是採用如同平面設計的構圖，各式各樣的空間與物件拼湊在一起，呈現出現實世界中不可能存在的景色。

人物設計圖　設計出符合復古未來風格的人物造型。

主角　主角是少女型仿生人。她具備藉奈米技術自我修復的機能，可以在宇宙中旅行數千、甚至數萬年之久。

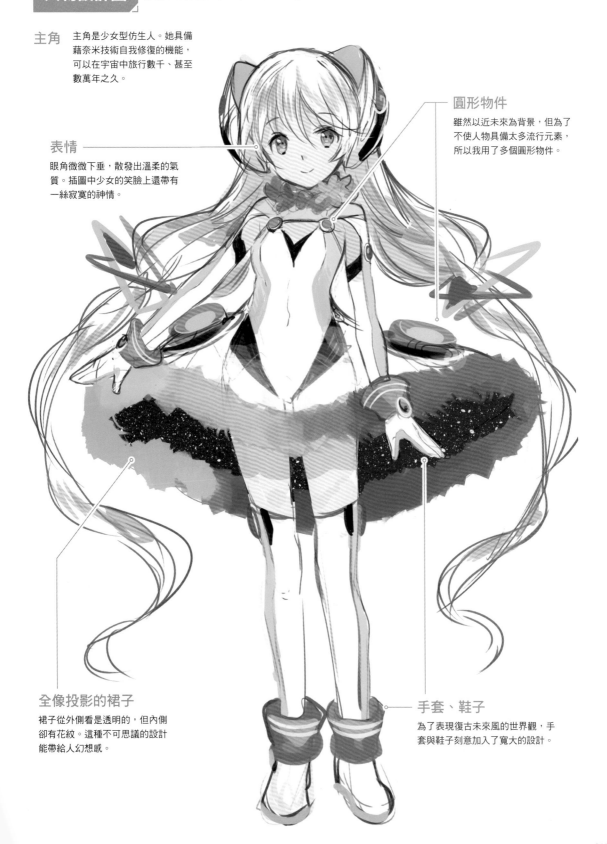

圓形物件

雖然以近未來為背景，但為了不使人物具備太多流行元素，所以我用了多個圓形物件。

表情

眼角微微下垂，散發出溫柔的氣質。插圖中少女的笑臉上還帶有一絲寂寞的神情。

全像投影的裙子

裙子從外側看是透明的，但內側卻有花紋。這種不可思議的設計能帶給人幻想感。

手套、鞋子

為了表現復古未來風的世界觀，手套與鞋子刻意加入了寬大的設計。

草擬構圖

我特別以「圓」與「視線誘導」為構圖原則來擬出草案。
經過多次調整,確認平衡感後才完成草稿。

速寫構圖要素

打開「CLIP STUDIO PAINT PRO」,我首先在畫布上大致畫出看著故鄉(地球)投影的仿生人少女、模擬行星軌道般的背景等等的要素。

起初人物所占的比例比最後的完成圖還要大,而且人物本身像行星一樣,周圍圍繞著衛星。我原先的構圖是這樣的。

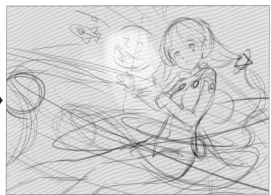

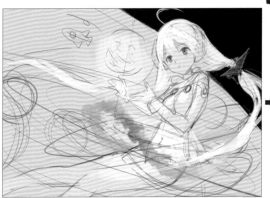

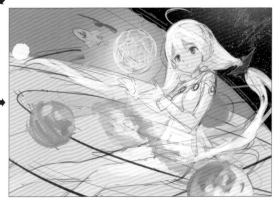

但是平衡感始終難以掌握,看起來沒辦法統整在一起,所以最後就放棄這個構圖了。

以「圓」為核心的構圖

這次我更加強構圖中的「圓形」意象。像這類運用圓形的構圖，是我在繪製平面設計風格的插圖中很常採用的構圖手法，過去的作品裡也有幾張範例。

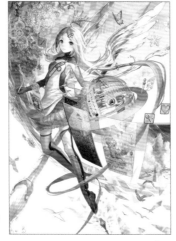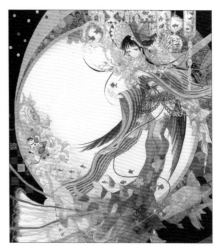

※（左）首次刊載於「openCanvas 6」的主視覺圖。

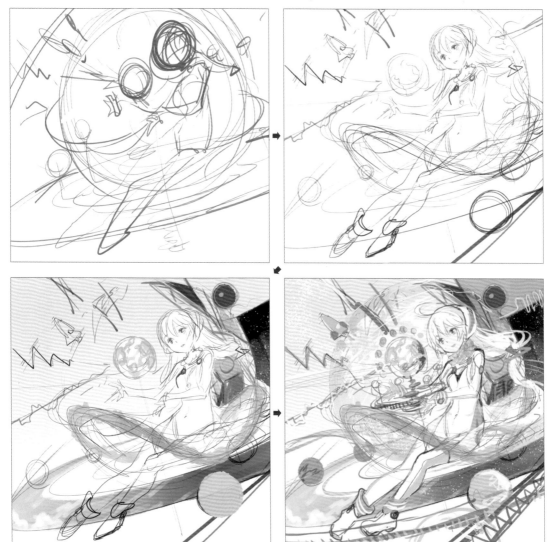

主要使用工具為〔寫實G筆〕和〔四角水彩〕。

自這個階段起，我從「金唱片」這個主題發想，改在正方形畫布上畫出唱片般的圓形構圖。

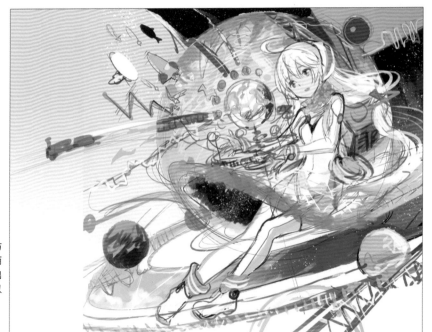

雖然我煩惱了很久，但正方形的畫布感覺有些狹窄，而且我還想表現出從地球發出投影朝往宇宙的氣氛，所以橫向拉長了畫布。

我從「宇宙」這個詞聯想到銀河鐵道，因此我畫出像鐵道般的物件從地球延伸到宇宙中。

POINT

加入圓要素的構圖 在描繪這種運用到圓的要素的構圖時，不要把圓放在畫面正中央是關鍵所在。如果把圖形明顯的圓形放在中間，讀者的視線就很難移動到別處，也就無從發揮誘導視線的功能。

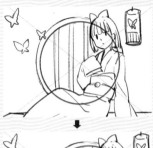

如果畫面正中間有圓形，視線誘導就會停止。本章與第4章的插圖雖然都在中心附近有圓形物件，但都避開了正中間。

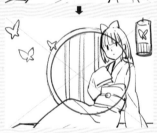

把圓錯開至右側，視線就會隨之移動，可以誘導視線遊走於整張插圖。

不過，如果想讓讀者的視線集中在中央的物件上，或是另有其他安排時，將圓放在畫面中央就是相當有效的手法。

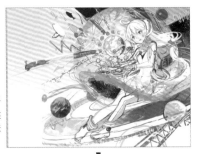

本書新繪製的各章插圖，幾乎
都是在同一時期完成。這時候
我發現這樣會與第4章插圖的構
圖非常像。

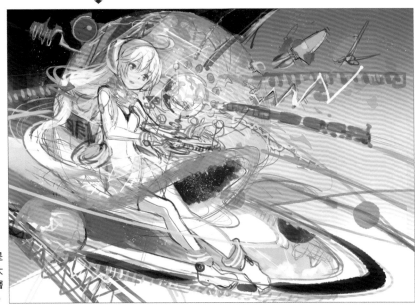

因此我將畫面左右翻轉。光是
左右翻轉，氣氛就會產生很大
的差異；接著再為背景加上層
次、調整氣氛，最後完成草稿。

POINT

構圖被限制時

※首次刊載於《賢者の弟子を名乗る賢者》第7集封面（CG NOVELS）

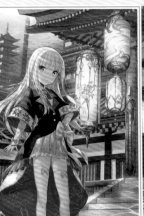

這個區域要作為封面，所以
主要物件必須靠左邊。

基本上，物件由右至左安排是比較穩定的構圖方式，但如果是右翻書
的封面插圖，就不得不把主要物件擺在左側，或是經常受限於商業條
件，往往局限構圖的選擇。這個時候最重要的就是善盡人事，調整好
構圖了。

在「宇宙」這個巨大的主題下，接下來就要像玩聯想遊戲一樣配置各種物件，其中當然也包含了以「航海家金唱片」為原型的物件。

【 從關鍵字「宇宙」聯想而來的設計 】

地球投影

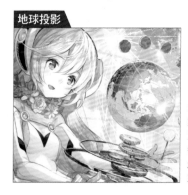

少女手上的地球是全像投影。從她帶著有點寂寞的神情盯著地球來看，可以猜想她正思念著故鄉吧。地球下方的齒輪零件是從太陽系儀得來的靈感。為了避免齒輪看起來太突兀，插圖下半部也畫上齒輪零件來保持平衡。

行星

被紅色濃密的雲氣包覆的行星。

土星環

模擬土星的橢圓行星環切割了畫面，透過畫上不同空間的景象，來呈現圖形式的構圖。

街道

以白色為基調來表現近未來感。為了不讓物件顯得太流行、太現代化，這邊用圓形建築或空中迴廊來營造復古未來風。另外，街道也刻意倒過來，表現出飄浮感。

鐵道

我從以宇宙為舞臺的經典文學《銀河鐵道之夜》中得到靈感，畫出了在宇宙中奔馳的火車。火車以地球投影為起點，也有把視線誘導至畫面右方的功能。

水球

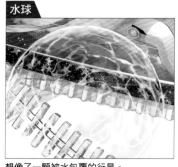

想像了一顆被水包覆的行星。

火箭

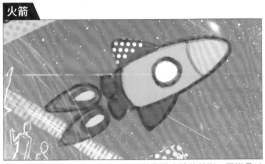

我想以比較柔和的方式上色，所以簡化了火箭的外形。同樣是以地球投影為起點，可以把視線誘導至畫面的右方。

太空站

參考實際存在的太空站來繪製，並調整成比較圓潤的外形。

【 以航海家金唱片為基礎的設計 】

圖形

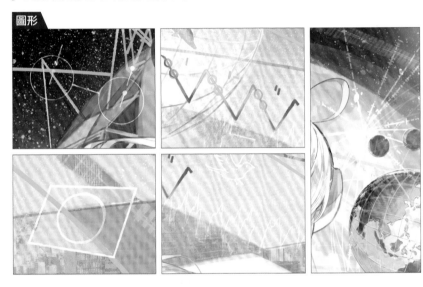

各處圖形是以刻在金唱片封面上的紋路為原型修改而成。

航海家1號

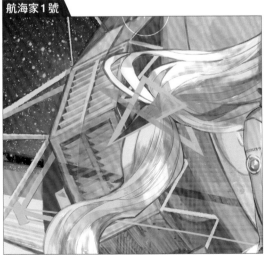

航海家1號刻意消除了立體感，並保留了一定程度的色彩。這是考量到這處太顯眼的話，似乎會使整張插圖顯得太簡便了，所以刻意降低彩度，必須仔細看才會發現。

生物

青蛙、鳥、人類、海豚都是以金唱片的影像為原型。

調整構圖平衡
創造「平面設計」般的插圖

平面設計風格的插圖，首重構圖上的平衡。
因此必須多次調整人與物的配置，一邊描繪，一邊不厭其煩地調整畫面整體的布局。

角色線稿

① 清稿　　改換軟體「openCanvas 7」來作畫。
在畫線稿之前，再描一張更詳細的草稿，然後使用這張草稿來畫人物的線稿。

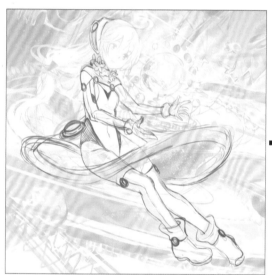

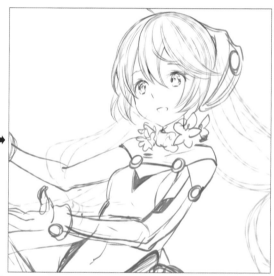

使用工具是〔筆4〕，然後
在詳細設定中把不透明度
改為〔隨筆壓變化〕。

有些地方要加粗線條或是多
描幾筆加深顏色，畫出線條
有強弱變化的線稿。

② 使用〔滲筆〕做出線稿變化

投影的裙子與圍繞頸部的花朵裝飾要與其他部位做出區別，因此改用〔滲筆〕來繪製。而頭部花飾要勾選〔鎖定透明範圍〕，適時改變顏色，使線稿的色彩更豐富多樣。

③ 完成線稿接著上底色

角色線稿完成後，新增資料夾整合線稿圖層。在資料夾之下新增3個圖層，分別為身體、頭髮、頭部裝飾上底色。

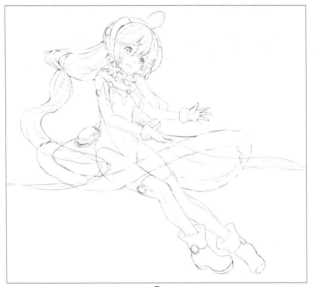

藤ちょこ's Comment

裙子部分由於之後會再淡淡地疊色上去，所以在這個步驟裡暫時不用上底色。

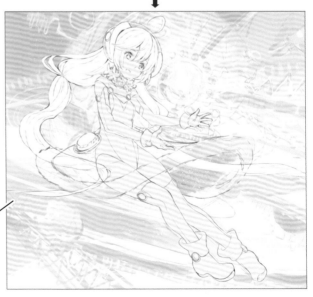

順帶一提，線稿資料夾之所以套用〔乘法〕模式，是因為這樣比較好上色和混色。

① 描繪肌膚、陰影以及眼睛

少女手持的地球投影正是光源所在,所以要一邊意識到這個光源,一邊畫上人物的眼睛、肌膚還有陰影。這裡使用的工具是標準筆刷的〔筆〕。

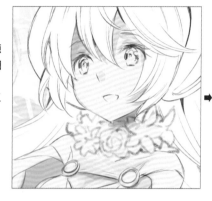

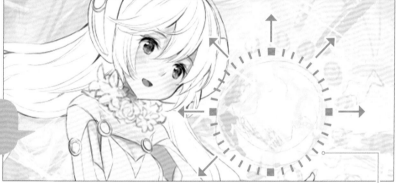

即使是圖形式構圖,仍需要考慮各物件的光源。

光源

② 處理身體部位的陰影

當肌膚與表情大致著色完成後,接著處理身體部分的陰影。這裡使用灰紫色來上色,以便預先掌握人物整體的立體感。

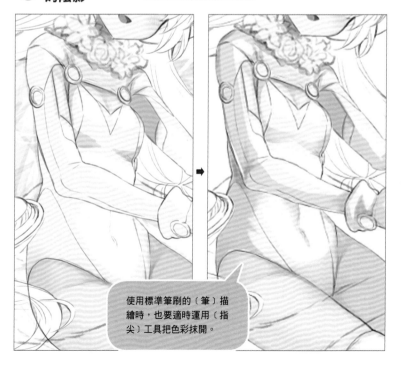

使用標準筆刷的〔筆〕描繪時,也要適時運用〔指尖〕工具把色彩抹開。

POINT

為角色上色時皮膚應個別上色

為人物的身體上色時,為了方便掌握立體感,我採用先畫上陰影的畫法。這裡之所以將肌膚分區塊上色,是因為這部分是人物插圖中特別重要的表現,色彩控制必須細緻、拿捏得當。不過我也希望顏色可以順利融合,所以皮膚與衣服並沒有分開設圖層,而是手動個別上色。

③ **為服裝上色**　新增混合模式〔乘法〕的圖層,然後用前一個步驟的圖層來剪裁,為衣服塗上顏色。

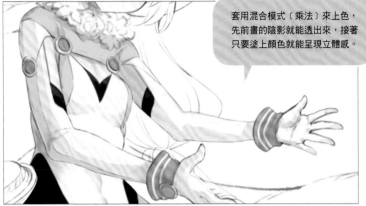

> 套用混合模式〔乘法〕來上色,
> 先前畫的陰影就能透出來,接著
> 只要塗上顏色就能呈現立體感。

④ **處理頭髮的陰影**　頭髮與身體相同,一開始先用灰紫色畫上陰影。更暗的部分選用藍色,然後在明暗的界線用橘色畫上裝飾色,盡量使配色複雜一些。

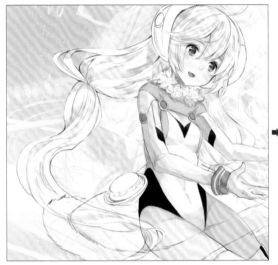
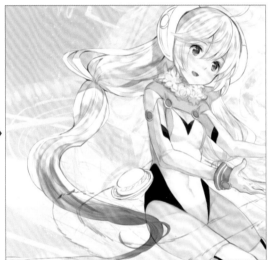

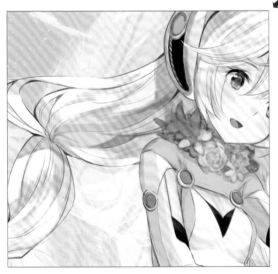

POINT

運用筆壓變化
呈現多彩韻味

使用標準筆刷的〔筆〕,
然後在詳細設定中將不
透明度設為〔隨筆壓變
化〕。如此一來,上色時
就會透出下方的顏色,
只要一層層疊上顏色,
就會使畫面的色彩越來
越複雜多變。

角色上色② 為細節上色

① **為裙襬上色 並留意質感** 使用〔滲筆〕，輕柔地為裙襬畫上有如羽毛般的質感。
只要連續變換顏色，就能畫出有如彩虹般顏色自然過渡的配色。

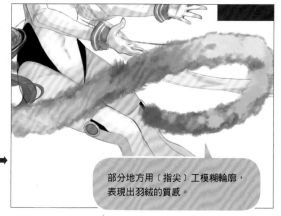

部分地方用〔指尖〕工具模糊輪廓，
表現出羽絨的質感。

② **裙子內側畫上 宇宙的一隅** 想像裙子內側是宇宙般的空間，用紺～深綠色上色，接著再新增混合模式〔相加〕的圖層置
於上方，使用〔噴槍〕的〔噴霧1〕〔噴霧2〕撒上星星。

③ **豐富細節的配色** 整合角色線稿後，勾選〔鎖定透明範圍〕，然後在角色線稿各處塗上粉紅色或紫色等鮮明
的色彩。

【腳】 【頭髮】 【手】

盡量散開色彩，並仔
細加上各種顏色。

④ 加強裝飾色調 並補足細節

新增混合模式〔相加〕的圖層,為頸部的花添加亮光,或是在衣服的綠色部分添加光澤,賦予明亮感。同時再仔細描繪手套或腿部等處的細節。

⑤ 賦予裙子花紋

在角色著色與線稿的圖層之上,新增混合模式〔正常〕的圖層,沿著裙子的起伏畫上由三角形拼接而成的花紋。

使用粉紅色、橘色、水色、黃綠色,給人粉彩般的印象。　　　　改變圖層的混合模式,變更為〔濾色〕,然後複製圖層。

複製圖層的混合模式變更為〔相加〕(不透明度50%),然後稍微往左邊錯開,表現出投影的感覺。　　感覺光線太強的部分,便使用〔橡皮擦〕工具擦淡並稍作調整。

⑥ 繪製腿部的 立體效果

新增混合模式〔乘法〕的圖層,在腿部畫上陰影,表現出立體感。陰影雖然是用灰紫色,但大腿附近要用〔噴槍〕噴上橘色。

雖然目前還不夠細緻,不過等之後整體大致完成後,再來仔細刻畫這部分的細節。

① 繪製背景 以地球為起點

接著使用「CLIP STUDIO PAINT PRO」軟體來繪製背景。整幅背景先從地球投影開始畫起。首先使用〔寫實G筆〕，照著素材影像描出地球的表面。

素材使用從「CLIP STUDIO ASSETS」下載的3D物件「地球儀」（https://assets.clip-studio.com/ja-jp/detail?id=1536994）。

② 賦予地球 球狀立體感

在地球表面畫出格子狀的線，強調球體感。從球的中心點往輪廓反覆畫出橢圓就能畫出格狀線。

使用〔水筆〕〔橢圓工具〕，照著草稿一併畫出地球周圍各種物體的線稿。

③ 在地球下方 加上齒輪

繪製齒輪時，要先合併線稿與上色的圖層，然後補充細節，仔細地為線稿上色。考量光源來自地球，因此要另外設圖層處理齒輪的上半部，套用混合模式〔相加（發光）〕，使齒輪更明亮。

齒輪是金屬材質，所以顏色的對比要強一點，描繪時不能畫得太模糊。

齒輪的內側面與下半部疊上藍色，用顏色突顯遠近感。回到地球的部分，也要在海洋上畫出另一半圓的大陸，呈現出透光般的透明感。我個人比較重視律動感，所以大陸的形狀不會畫得太精確。

④ 描繪月球 突顯表面質地

環繞地球的小圓形是用來表現月亮的圓缺。新增混合模式〔相加（發光）〕的圖層描繪，再用〔噴槍（鑽石光B）〕（https://assets.clip-studio.com/ja-jp/detail?id=1652473）噴上粗糙的質感。

⑤ 挪動地球與月亮 塑造投影氛圍

複製地球與月亮的線稿，然後把圖層的混合模式變更為〔相加（發光）〕。接著移動圖層，往上移動數公釐，表現出投影影像的晃動感。

背景② 描繪其他物件

① 重新配置物件

其實我在繪製草稿時並不是很滿意構圖的平衡度，所以我重新以人物背後的圓形以及下方土星環中心的軸線為基準，在這時重新配置了物件。

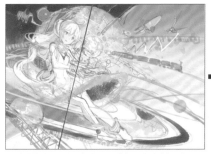

在草稿階段，由於人物和地球都沒有在軸心上，所以給人不穩定的印象。

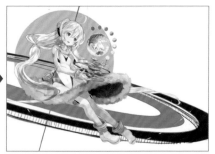

因此我配合人物身體畫一條線當作軸心，並以此為基準重新配置。

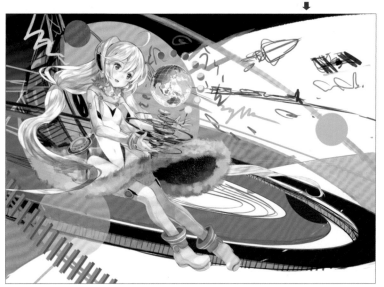

完成新的配置。

POINT

構圖平衡
須付出耐心尋覓

在平面設計式的插圖中，「構圖平衡」是最為重要的關鍵。各位必須要很有耐心地移動、追加、減少物件，盡量調整到最佳的構圖。

②

描繪物件外觀 航海家1號

接著使用「openCanvas 7」軟體，用〔筆4〕描出航海家1號的外觀。這個步驟不是直接畫上實際的模樣，還須配合構圖改變色調和形狀。

在輪廓與細部處添加鮮明的色彩。

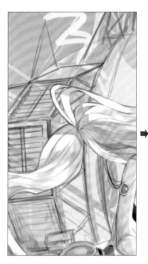

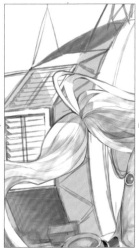

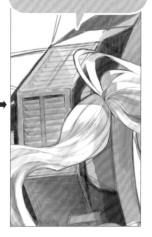

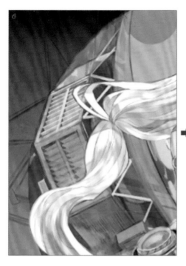 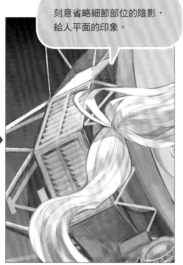

刻意省略細節部位的陰影，給人平面的印象。

POINT

藉刻意的顏色配置賦予非現實感

非現實感的著色方式，也就是在配色上多做變化，給人粉彩色的印象，大致省略立體感或陰影，故意畫成平面的樣子。這種缺乏真實感的上色方法，通常適合運用在想表現單一空間的插圖中，而且必須經過極為精密的計算，否則看起來會相當詭異。但正因為本幅作品是非寫實的插圖，才能使用這種手法。

③ **描繪物件外觀 各式通訊工具**

接下來繼續畫上各種元素。每個物件表現出不同的寫實程度，就能做出有如拼貼畫的氣氛，為整體畫面帶來律動感。

【 汽車 】

⬇

【 火箭 】

⬇

火車與火箭用〔蠟筆3〕描繪線稿，再用〔滲筆〕上色，畫出玩具般的簡易外形，營造出溫馨感。接著使用裝飾筆刷的〔點點2〕，在火箭的一部分畫上點點。

【 太空站 】

⬇

太空站和火車或火箭不同，要畫得比較寫實一點。線稿與上色都使用〔筆4〕完成，邊緣添加鮮明的粉紅或橘色等裝飾色。

133

【行星】　　　　　　【圖形】

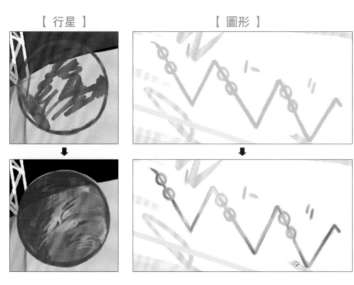

【齒輪】

其餘物件原則上也使用〔筆4〕，想抹開顏色時則使用〔指尖〕工具。行星或圖形不斷變換顏色，表現出鮮艷的視覺效果。

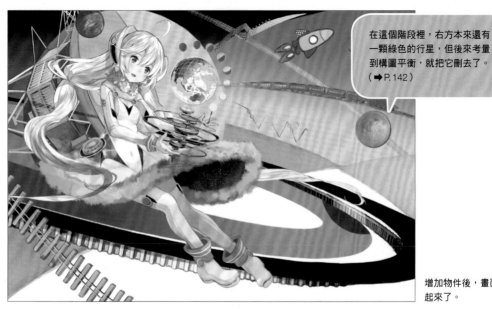

在這個階段裡，右方本來還有一顆綠色的行星，但後來考量到構圖平衡，就把它刪去了。（→P.142）

增加物件後，畫面就變得熱鬧起來了。

背景③　描繪藍天

① 畫出環狀的藍天

將土星環隔開來的部分當成獨立的空間，並描繪為藍天的景致。
藉由藍天，就能在空間中營造出開闊感。

為了使藍天與宇宙融為一體，越往左邊雲就越少，天空也塗成紺色。

雲使用〔滲筆〕描繪，局部則用標準筆刷的〔指尖〕或〔指尖（擴散）〕工具來調整外形。

雲的下半部則塗上一層淡淡的灰紫色作為陰影，就能畫出比較真實的色調。

POINT

營造空間的開闊感就選擇描繪「藍天」

「藍天」除了清爽感外，還能輕鬆地表現開闊的視覺感受，所以是平面設計風格的插圖中很常用到的圖像。我在過去作品中也有幾次用到藍天。

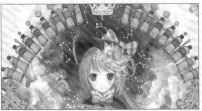

② 進階刻畫 人物的立體感

為了強調立體感，新增混合模式〔乘法〕的圖層（不透明度52％）在人物全身疊一層藍色，然後光照到的亮部再用〔橡皮擦〕工具擦除陰影。

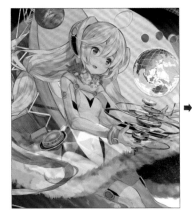
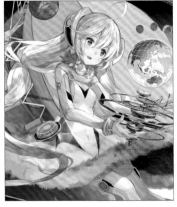

新增混合模式〔相加〕的圖層，接著使用〔噴槍〕工具，在臉部或胸口噴上橘色，表現明亮感。

③ 調整細節 營造氣氛

接著改使用繪圖軟體「CLIP STUDIO PAINT PRO」，繼續描繪細節、調整構圖平衡，仔細營造整張插圖的氣氛。

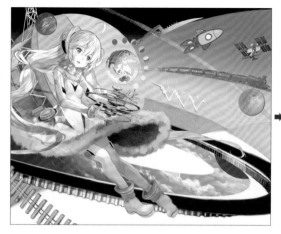

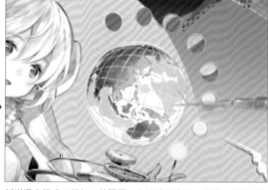

新增混合模式〔相加〕的圖層，在地球下方用〔噴槍〕噴上水色的光。

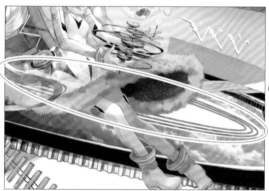

藍天的內側也加上幾圈圓環，調整構圖平衡。

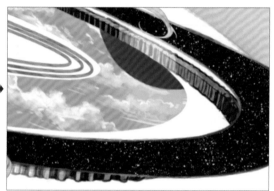

新增混合模式〔相加（發光）〕的圖層，在黑色環狀區域與背景的上半部，使用〔噴槍（飛沫）〕畫出星空。

背景④　運用素材提高密度

這3款素材全部都是從「DESIGN CUTS」下載的素材包「Outer Space Digital Paper」（https://www.designcuts.com/product/outer-space-digital-paper/）而來，能夠輕鬆為插圖增添繽紛又閃亮的氛圍，即便是描繪太空以外的插圖也相當好用。

① 貼入素材 強化宇宙氛圍

把前一頁的素材A、B、C分別貼到宇宙的區塊上。
不僅能營造出氣氛，還能提高插圖的密度。

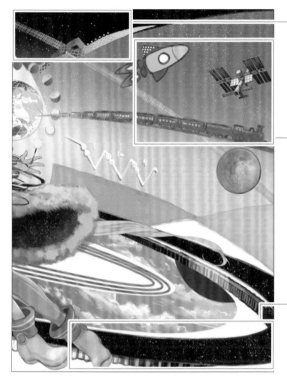

素材A貼到背景上半部，圖層設為混合模式〔實光〕（不透明度93％）。

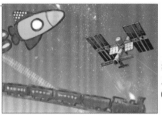

素材B貼到畫面右側，圖層設為混合模式〔變亮〕（不透明度100％）。

把素材C貼到黑色環狀區域，套用混合模式〔強烈光源〕（不透明度100％）。

② 貼入素材 增添衣著質感

人物所穿衣服的黃綠色布料也要貼上素材，模擬近未來風緊身連衣褲的質感。

使用「DESIGN CUTS」的素材包「TV Glitch Textures」中的「GlitchTexture-09」（https://www.designcuts.com/product/tv-glitch-textures/）。

這個素材本來是為了模擬電視雜訊，不過像這樣貼到衣服上，反而能呈現出獨具特色的衣料質地。

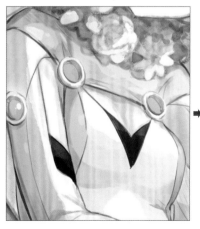 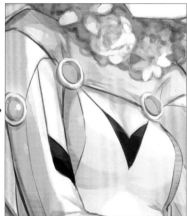

POINT

素材結合各種混合模式

繪圖時，圖層套用的混合模式多半只會用到〔正常〕〔乘法〕〔相加〕〔覆蓋〕等常用選項，但是在貼素材時，試著搭配〔線性加深〕或〔柔光〕之類平常不會用到的混合模式，有時反而能得到意料之外的效果。因此我建議在貼素材時，不妨嘗試各種混合模式，說不定效果會意外地合適。

③ 再次調整構圖 微調平衡感

這時候我覺得中央太空曠了，有些無趣，所以重新調整了構圖。我複製了地球的線稿並放大，且圖層套用混合模式〔相加〕（不透明度15%）。

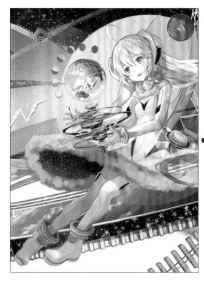

④ 貼入自製素材 增添金屬質感

針對畫面左下方與地球下方的金屬物件，把自製的素材貼到這兩個區塊上，圖層分別套用混合模式〔加亮顏色（發光）〕（不透明度59%），以及〔加深顏色〕（不透明度27%）。

自製素材「寶石」
要添加金屬質感時，我很常運用這個素材。

【 畫面左下方的金屬物件 】

【 地球下方的金屬物件 】

⑤ 中央上方空間 也貼上素材

畫面中央的上方貼入素材，並套用混合模式〔濾色〕（不透明度100%），賦予插圖空氣朦朧感與神聖莊嚴的氣氛。

「DESIGN CUTS」的素材包「60 SunlightBokehs Overlays」中的「Light-Bokeh-24」
（https://www.designcuts.com/product/60-sunlight-bokehs-overlays/）。

最後修飾① 修飾細節

最後再針對圖形、動物或街道，一邊留意構圖的平衡，一邊仔細描繪各項細節，完成插圖。

① 畫面整體 加強立體感

我覺得目前為止畫面依然給人過於平面的印象，所以新增混合模式〔乘法〕的圖層，從左側開始，為人物加上水色→透明的漸層陰影。

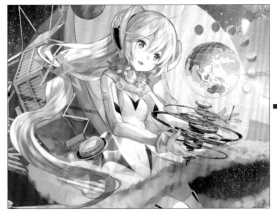 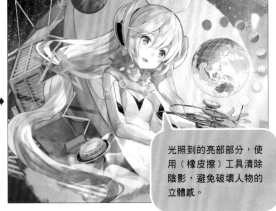

> 光照到的亮部部分，使用〔橡皮擦〕工具清除陰影，避免破壞人物的立體感。

② 畫面左下 畫上球體

我在畫面的左下方畫上了像是用搖曳的水面做成的球體，部分波紋使用〔指尖〕工具把顏色抹開。

③ 人物周圍 添加物件

接著在人物周圍，使用〔橢圓〕工具畫圓，並用〔纖維渲染〕暈開內側，再用〔折線選擇〕工具，運用各種顏色畫出連續的三角形。

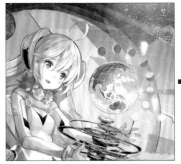

將〔折線選擇〕工具的不透明度調降到37%，這樣在三角形重疊之處的顏色會混在一起，給人色彩複雜的印象。

使用〔指尖〕工具變形三角形的輪廓，接著把圖層不透明度降到70%。

複製圖層，並且把圖層的混合模式變更為〔相加（發光）〕（不透明度70%），最後用〔自由變形〕模糊形狀。

④ 增添動物與圖形 豐富畫面

像投影的動物與圖形等細部物件，先大致畫出草圖配置後，再新增混合模式〔相加（發光）〕的圖層，使用〔寫實G筆〕來描繪。

勾選圖層的〔鎖定透明圖元〕，加上彩虹漸層，使色調更為豐富。

但只有彩虹色實在太顯眼，再補上奶油色，壓抑色彩。

⑤ 描繪銀河 賦予璀璨的色調

新增混合模式〔相加（發光）〕的圖層，使用〔噴槍（飛沫）〕在右上方噴出銀河。適時改變顏色與顆粒尺寸，加強銀河的寫實感。

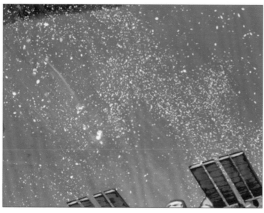 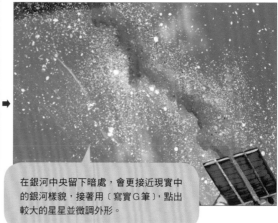

在銀河中央留下暗處，會更接近現實中的銀河樣貌，接著用〔寫實G筆〕，點出較大的星星並微調外形。

⑥ **畫出街景建築 與天空交映**

在藍天的區域中畫出高樓建築。
這個步驟純粹是考量構圖平衡，我認為有必要放入具密度感的物件才補上去。

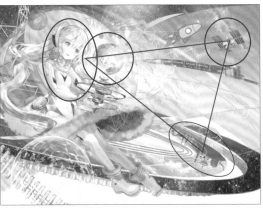

畫上街道後，畫面中高密度感的物件就能構成三角形，使畫面構圖更加穩定。

最後修飾② 貼上素材，提高密度感

① **運用照片局部 創造獨特素材**

我還是覺得畫面有些空蕩，所以再新增混合模式〔覆蓋〕的圖層（不透明度33％），把自己拍攝的建築物照片的一部分當成素材貼上去，增加密度感。

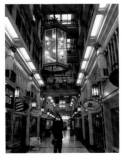

自己拍攝的建築照片

POINT

尋常風景也能成為素材

把尋常的風景照當成素材來使用？這也是可行的方法。這時候運用的重點已經不是清楚辨認出照片中的物體，而是當成「花紋」來使用。只使用照片的一部分，或是透過編輯照片，以〔編輯〕→〔色調補償〕→〔色調分離〕的方法來降低顏色數量，照片素材就比較容易融入插圖當中。我在處理火車時，也是把同一張照片套用混合模式〔覆蓋〕（不透明度75％），當成花紋素材貼上去。

②　做出視線誘導
引導畫面流向

當初畫在右側的綠色行星因為太醒目了，所以我將它刪去。
接著我感覺讀者的視線會往右側移動過頭，重新調整視覺動向。

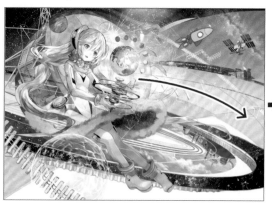

刪去綠色行星後，視線會往右側移過頭。

在右側邊緣補上綠色區塊，阻止往右側流動的視線，再次誘導視
線往左邊返回。

綠色區塊附近也貼入風景照，當成花紋素材提高密度。

綠色的球體作為構圖要素
稍嫌顯眼，所以只保留了
色彩的印象。

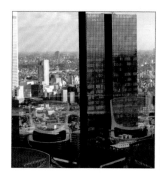

使用自己拍攝的風景照
片，套用混合模式〔加深
顏色〕（不透明度67%），
消除部分區域的顏色並調
整外形。

③　調整細節
完成繪圖

我最後還想在人物周圍提升畫面的密度，所以在人物背後貼上網點素材。
最後再稍微調整細節就完成了。

藤ちょこ's Comment

一直到最後的最後，我始終花費
心思在保持構圖平衡上。

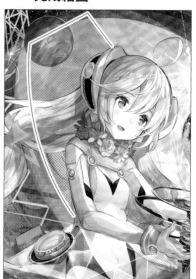 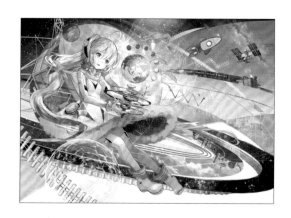

〈 景深＆密度差 〉

活用攝影的「景深」概念，可以突顯插圖的立體感與遠近距離；
透過「密度差」，則可以誘導讀者的視線。

【 景深 】加強立體感與遠近距離

景深是攝影用語，指的是焦點前後清晰的成像範圍。景深越深，清晰的範圍就越寬廣；景深越淺，清晰的範圍就越狹窄。在插圖中應用這個原理，就能夠強調立體感與遠近感。

(©藤ちょこ／E☆2)

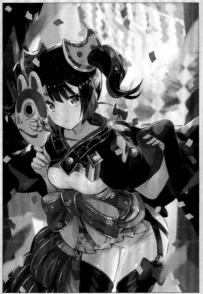
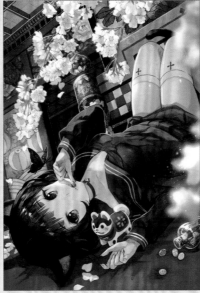

（左）人物以外的背景都很模糊，可以集中視線，讓讀者聚焦在想強調的部分。
（右）在靠近畫面的前方擺上物件並且刻意模糊，就能突顯出遠近距離感。

【 密度差 】
誘導視線

人類視覺有一個法則：視線容易集中到密度高的部分。利用這個法則，只要盡力提高重點部分的密度，那麼讀者的視線就會順著高密度的區域移動，這麼一來，就能建構出引導視線環繞整張圖的構圖。

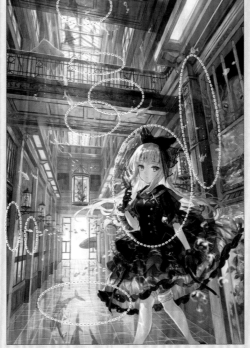

貼上素材也能提高密度。

加上細緻的斜線筆觸來提高衣料密度。但要小心如果筆觸方向不整齊，會顯得相當雜亂。

如果整張圖密度均一，會給人扁平乏味的印象，必須避免。

奇幻世界場景&
人物設計講座

UTSUKUSHII GENSO SEKAI TO CHARACTER WO EGAKU
Copyright © 2018 fuzichoco
All rights reserved.
Originally published in Japan by GENKOSHA Co., Ltd
Chinese (in traditional character only) translation rights arranged
with GENKOSHA Co., Ltd. through CREEK & RIVER Co.,Ltd.

出　　　　版／楓書坊文化出版社
地　　　　址／新北市板橋區信義路163巷3號10樓
郵 政 劃 撥／19907596　楓書坊文化出版社
網　　　　址／www.maplebook.com.tw
電　　　　話／02-2957-6096
傳　　　　真／02-2957-6435
作　　　　者／藤ちょこ
翻　　　　譯／林農凱
責 任 編 輯／江婉瑄
內 文 排 版／謝政龍
總 經　 銷／商流文化事業有限公司
地　　　　址／新北市中和區中正路752號8樓
網　　　　址／www.vdm.com.tw
電　　　　話／02-2228-8841
傳　　　　真／02-2228-6939
港 澳 經 銷／泛華發行代理有限公司
定　　　　價／350元
出 版 日 期／2019年1月

國家圖書館出版品預行編目資料

奇幻世界場景&人物設計講座 / 藤ちょこ
作;林農凱譯. -- 初版. -- 新北市:楓書
坊文化, 2019.01　面;　公分

ISBN 978-986-377-437-2（平裝）

1. 插畫 2. 繪畫技法

947.45　　　　　　　　　107018886